藝術
策展人手記

呂鵬的
東方想像

中國藝術研究院博士
——
陳義豐 著

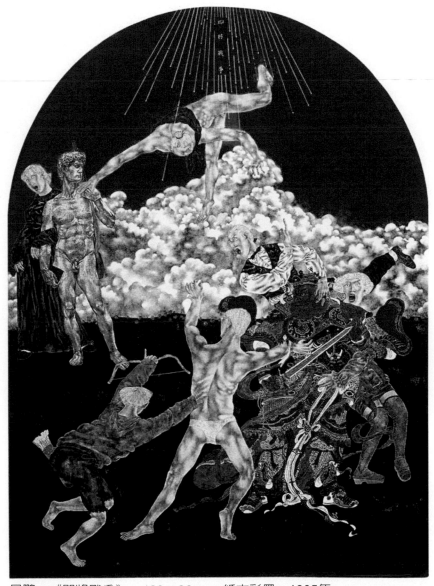

呂鵬，《即將戰爭》，120×90cm，紙本彩墨，1995年

代序：寫在《藝術策展人手記》之前

辦過個展，也辦過群展。
辦過在中國美術館的實體展，也辦過在搜狐網上的虛擬展。

身為策展人，除了希望每次展覽能夠叫好又叫座之外，更希望將展覽一次比一次辦得更有效率。《藝術策展人手記》，是近年的策展筆記，以實例轉載的方式，歸納「輕鬆辦展的30件事」，提供有心辦展者參考。

呂鵬曾參加當年在中國美術館舉辦的《東方想像》首屆年展，也參與在網路上舉行的《中國藝術》藝術家微博展。多年來呂鵬的架上藝術，橫跨彩墨與油畫兩個畫種，雖然材料應用不同，表達的技藝有異，但畫風一致，要表現的內涵也相當統一，那就是深具文化底蘊的「東方想像」。

東方想像，是東方人在想像嗎？
是不是只要「東方人」的想像都算。
西方人能不能有「東方想像」？
在國際間流行的「中國風」，算不算東方想像？

東方是一種概念，它的意義不在地理上，而在文化上。什麼是文化？
錢穆先生說的簡明扼要：一國家一民族各方面各種樣的生活，加進綿
延不斷的時間演進，歷史演進，便成所謂文化。

中華文化五千年歷史裡，充滿太多迷人的神話，動人的傳說，無法細數
的千古風流人物，只要能發揮足夠的想像，便可穿越時空、任情神往！

這本《藝術策展人手記：呂鵬的東方想像》，列舉了辦展過程中，可
以參照的30件事；並以2D「文本」為您舉辦一場的呂鵬《東方想像繪
畫展》。

中國藝術研究院

義豐　博士

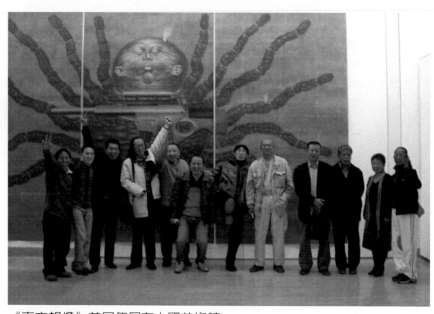

《東方想像》首屆年展在中國美術館
左二起：鐘飆、筆者、孫良、梁長勝、豈夢光、呂鵬、曾曉峰⋯⋯

目次

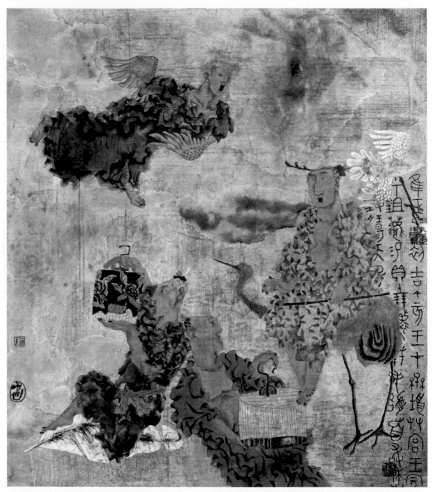

呂鵬，《仙鶴行》，51×45.5cm，紙本彩墨，1991年

呂鵬，《晴朗天空》，66×33cm，紙本彩墨，1995年

辦什麼展？

<p style="text-align:center">1</p>

我的辦展經驗很特別：跟鄧平祥先生喝下午茶，為策劃「東方想像」正名；與中國藝術雜誌的徐主編喝咖啡，定下了「微博展」；到陶詠白先生家串門子，有了「女性藝術展」……

【案例參考】源起：趕一場初夏的藝術饗宴——《進行時‧女性》藝術展

<p style="text-align:right">文：義豐博士</p>

在一個初夏的午後，我們在751藝術區的草坪上，談論如何辦一場不同尋常的女性藝術展。

那是個有風的午後，在陽傘底下，天氣微熱，幸虧有風，倒也涼爽宜人。

陶詠白先生率先發言：十年前的《世紀‧女性》藝術展，是中國藝術史上前所未有的女性藝術大展。十年後的今天，我們女藝術家邁進新世紀的時空中，以對時代新的感悟和思考，各自走出了藝術新的探索之路，值得再聚會一次。

王曉琳接著說：我創辦這個木真了藝術館，就是希望提供一個藝術空間，在那兒有藝術沙龍的功能，有展露純粹藝術創作的氛圍；這次在藝術館開館之際，辦一場女性藝術聯展是相當具有意義的。

目前最受關注的是當代，特別留意當下周遭發生的人、事、物，但整個藝術史的發展，總在動態地、不斷地行進當中，是處於「進行時」的狀態。就用這個

「進行時」的概念吧！用「進行時」來延續「過去時」，彰顯「現在時」，邁向「未來時」。讓我們辦一場當代《進行時・女性》藝術展吧！我說。

「進行時」是挺時尚的詞。女性藝術邀請展的另一個特點是集中了年齡跨度有半個多世紀具代表性的祖孫三代女藝術家的作品。陶先生越說越起勁：人們將欣喜地看到，已年過70的奶奶們，雖然青春蹉跎，坎坷一生，只有在近20年多年來才能畫自己的畫。60後媽媽輩是當今畫壇的中堅。她們成名於少女時代，如今在為人妻、為人母、為人師的多重角色中遊刃有餘地叱吒於當今畫壇上；幸福的70後、80後的寶貝們，她們在開放的社會環境中成長，開放的意識，優裕的生活，在前所未有的自由的藝術空間中更加自我化的藝術，大有「前浪潮推後浪」的趨勢，這三代女藝術家撐起了新世紀女性藝術的天空。

就選7月7日開展吧，很容易讓人聯想起農曆的「七巧節」，是個很美麗的日子，……因此我們有了主題，有了展場，有了名字，有了內容，有一個美麗的起點…

現在就邀請您來參加這場初夏的藝術時尚派對——《進行時・女性》藝術展。

呂鵬，《即將誕生》，120×90cm，紙本彩墨，1995年

2
主辦單位

　　到中國美術館辦展，對主辦單位的要求，以往相當嚴格，要求層級很高，後來寬鬆了些，但也必須是正經八百的事業單位。

　　出資人或出資機構，不見得一定掛名為主辦單位。

　　找到合適的主辦單位，有助於展覽的推行，提升展覽的層級，增加展覽的號召力。

以藝術展覽而言，以下單位適合掛名為主辦單位：

1. 公私立美術館：國家或省級美術館、博物館。如：中國美術館、今日美術館、上海美術館、台灣美術館、歷史博物館、故宮博物院。
2. 公家機構：國家的文化部，地方的文化局、文化中心。
3. 行業組織：各種藝術類別的協會與組織，如：中國美術家協會、中國油畫協會、台灣畫廊協會。
4. 民間組織：信譽良好的基金會，如：富邦文教基金會、台積電文教基金會。
5. 媒體機構：美術出版社、專業報刊雜誌及全國性媒體。

【案例參考】2011《中國藝術》藝術家微博展

主辦單位：中國美術出版總社

人民美術出版社

《中國藝術》雜誌社

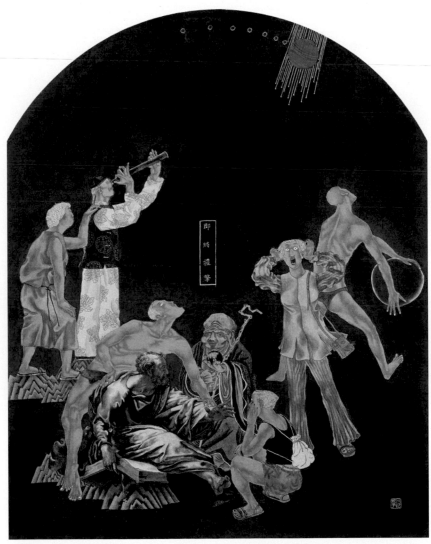

呂鵬，《即將撞擊》，53×43cm，紙本彩墨，1995年

—— 3 ——
辦展十問

　　每次辦展，在筆記裡，會先扼要地搞清楚這些問題：

1. 有多少預算？

2. 要推出什麼樣主題的展覽？

3. 什麼形式的作品？

4. 需不需要正式出版物？

5. 是否要收門票？

6. 展品是否要銷售？是否有周邊商品？

7. 希望在哪裡展覽？需要多大的展場？展場費用如何？

8. 推廣方案？如何宣傳？媒體組合？

9. 需不需要後續的巡展或者續展（首屆、第二屆……）？

10. 展覽最終要獲得哪些實益？

【案例參考】《東方想像》系列──LOGO設計

　　按照東方想像展覽原本的構想，是要一屆接著一屆辦下去，因此從展覽Logo的設計、商標的註冊均有考慮。

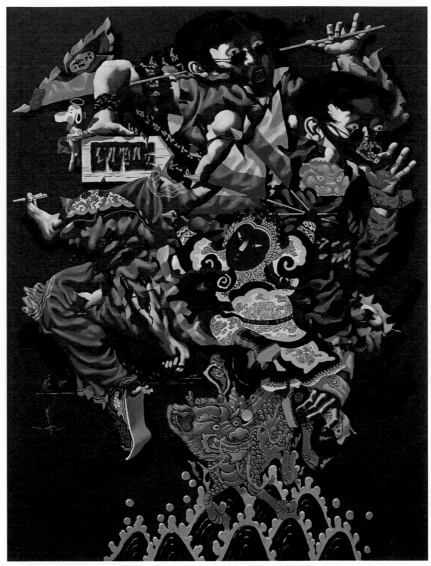

呂鵬，《金麒麟》，85×65cm，布面丙烯，2002年

4 撰寫企劃書

　　喜歡用「一頁」式的企劃書，來載明展覽內容；方便相關人士的理解與閱讀，也提供未來各種文宣主要參照材料。

【案例參考】《進行時》女性藝術展企劃書要點

壹、展覽名稱：《進行時》女性藝術邀請展

貳、展覽宗旨：

參、具體事項：

　　1.主辦單位：（出資方）

　　2.協辦單位：（協辦的媒體單位）

　　3.展覽策劃：（策展人）

　　4.藝術主持：（評論家或策展人）

　　5.藝術批評：（評論家及美術編輯）

　　6.展覽地點：藝術館

　　7.展覽時間：2008年7月7日

　　8.邀展畫家：30位中國當代相當具有代表性的女藝術家

　　9.展覽畫冊：以美術史觀點，成為中國女性藝術的一本文獻。

肆、預算估算

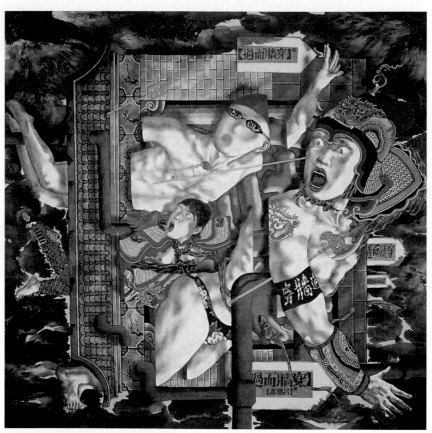

呂鵬，《穿牆而過》，66×66cm，紙本彩墨，1998年

組織團隊執行方案（5W1H）

　　身為策展人，必須要能很快的組織團隊，善用資源。

　　在擬訂的計畫下，將工作內容明確呈現（要做什麼What），將人員分工清楚，明白地指定由誰（Who）執行？在哪裡（Where）執行？解釋一下執行的要求（Why）？希望何時（When）必須達成？由於辦展時間緊迫，身為策展人應進一步說明怎麼做（How），更有效率。

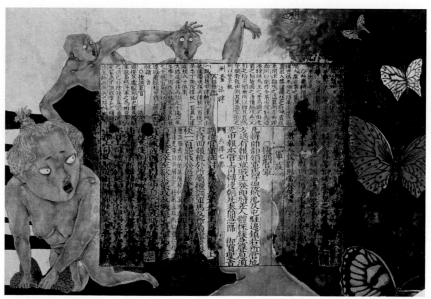

呂鵬，《蝴蝶-2》，44×30cm，紙本彩墨，1999年

6
編排進度

　　表格是很有效的溝通方式，這張表格很容易將策展相關人員結合起來。

【案例參考】藝術展計畫控管表

項次	大項	細目	說明	完成日期	負責人	備註
一	畫冊	1.藝術館介紹	圖片與文字6頁			
		2.畫冊存放	存放地點安排 1600冊			
二	設施	1.展台製作	40*45*125*2張 66*80*高*1張			有3座 木工
		2.畫廊雜項	掛鉤、吊繩、畫框掛鉤			
		3.燈光	可轉動的投射燈具			
		4.隔板	按本次展覽要求隔間			
三	印刷品	1.展訊 2.請柬	2000份 500份			
		3.邀請名單	畫家、評論家、媒體、貴賓、其他			
		4.郵寄				
	禮品	禮品準備	1.內容 2.領取辦法 3.負責人員			數量估算

	酒會安排	形式內容	人員估算 餐飲內容決定			
	剪綵安排	準備物品	1.剪綵人員名單 2.剪綵人員邀請 3.彩帶、剪刀、盤子、 　簽到簿、筆			
四	宣傳	1.媒體 2.引導標誌 3.海報	1.美術類、時尚類 2.路標 3.張貼地點			
五	布展	1.展前會議 2.收件	1.人員培訓 2.檢查、入庫、簽收 3.催件			展覽說明會 入庫管理 保安加強
		3.佈置	人員分派			木工／電工 ／掛畫人員
六	開幕	1.研討會	1.70個座位的場地 2.茶點準備 3.研討會攝影、錄音 4.餐飲考量 5.接待人員 6.車馬費發放 7.媒體接待			1：30- 4：30
		2.開館剪綵	1.主持人 2.剪綵人員名單 3.彩帶、剪刀、盤子、 　簽到簿、筆、鞭炮、 　音響 4.禮儀小姐			5：30開始
		3.開幕酒會	1.餐點安排 2.儀式 3.音樂 4.接待人員			人數估算 估計8點前 結束
		4.禮品發放	1.憑請柬領取 2.發放人員			
	會後	1.會後場地整 　理人員 2.值班人員				保安

七	展覽	1.接待人員 2.保全人員 3.媒體接待	展覽時間		現場安全 畫冊發放
八	撤展	1.撤展通知 2.撤展手續 3.外地運輸	1.提早通知 2.撤展人員 3.保險考量		出庫管理 外地發貨通 知及到貨追 蹤

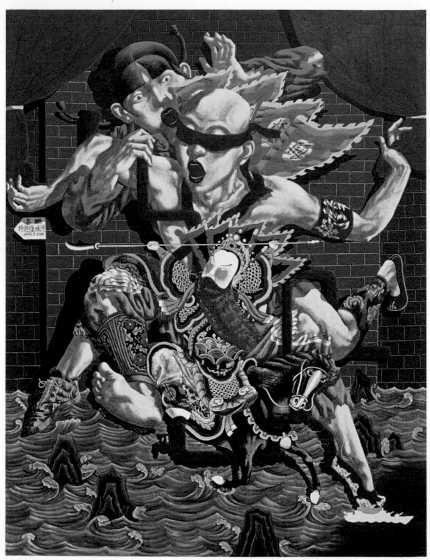

呂鵬，《穿牆而過-2》，85×65cm，布面丙烯，2000年

擬定預算

7

　　預算的控制是策展人主要的工作之一，展覽的預算永遠都不足，每分錢都需要花在刀口上。

【案例參考】全國性邀請展的預算編列參考

預算估算：人民幣107萬（金額僅供參考）

1.大型全圖彩畫冊　　　　　　　　　　　　　　　　　　　　　30萬

2.批評家團　10位

　2-1.稿費　10人*5000元＝　　　　　　　　　　　　　　　5萬

　2-2.專家研討會　10位*3000元＝　　　　　　　　　　　　3萬

3.展務

　3-1.布展　　　　　　　　　　　　　　　　　　　　　　5000元

　3-2.運費　60件*1000元＝　　　　　　　　　　　　　　　6萬

　3-3.保險費　保險畫價1千萬　　　　　　　　　10萬（按1%計）

　3-4.場地費　15-30天估計　　　　　　　　　　　　　　　5萬

　3-5.研討會雜費（飲料、茶點、記錄、錄音）5000元

4.媒體發佈費

　4-1.發布費：3000元／頁*2頁*10本＝　　　　　　　　　　6萬

5.接待費用（按3-5天計，機票、住宿、交通費、飲食……）

 5-1.批評家　10位*1萬＝ 10萬

 5-2.畫家　15位*1萬＝ 15萬

 5-3.媒體　5位*1萬＝ 5萬

 5-4.當地媒體交際及出席費 1萬

6.雜支 5萬

7.策展活動費：（約總費用5%） 5萬

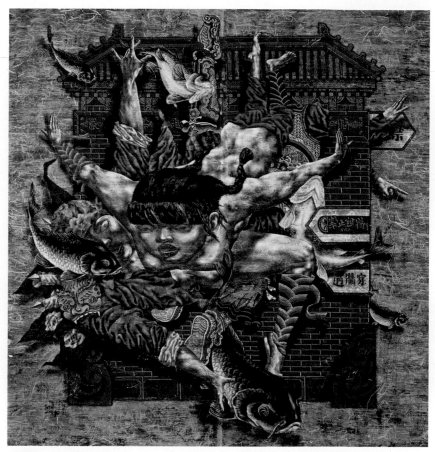

呂鵬，《穿牆而過-4》，135×150cm，紙本彩墨，1999年

相關單位

大型展覽需要聯繫許多單位共襄盛舉，有些單位出錢，有些單位出力，更需要有些單位「掛名」。

【案例參考】第23屆亞洲國際美術展（AIAE）

特別展：東方想像

主辦：

第16屆亞洲運動會組織委員會、廣州美術學院、亞洲藝術家聯盟中國委員會

承辦：

第16屆亞洲運動會組織委員會宣傳部、廣州美術學院大學城美術館

協辦：

廣州美術學院外事處、中國當代藝術基金、牆美術館、尚意、西安麼藝術中心、番禺速達快件部

媒體支持：

藝術資料網、《藝術當代》、《當代美術家》、《畫刊》、《美術嚮導》、今日藝術網、雅昌藝術網、世紀線上中國藝術網、《中國當代藝術年鑒》、《國家美術》、《中國陶藝家》、《藝術國際》、《Hi藝術》、《美術焦點》、中國當代藝術網、《藝術經典》

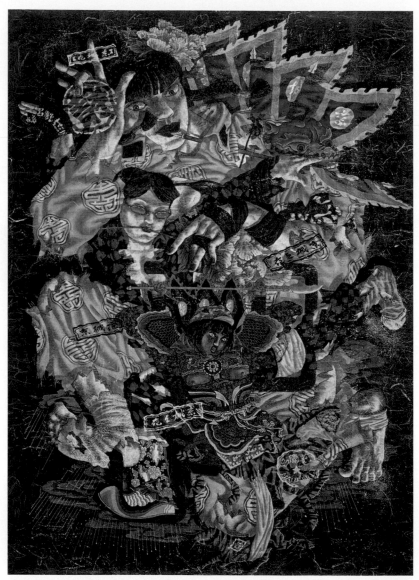

呂鵬，《京城夜-3》，110×80cm，紙本彩墨，2001年

9

展場租借

場地的租金是展覽費用主要支出之一，信譽卓著的美術館、展覽館，往往租期爆滿，要提前好一段時間來洽商預定。

至於民間場地比較靈活，條件也比較能夠協商，有些甚至可以爭取到免費使用，只要讓它「出名」。

【案例參考】（免費）展場協議書

展覽協議

甲方：（以下簡稱展覽館）

乙方：

為加強和諧社會和先進文化建設，促進文化、藝術、教育、科技等事業的發展、繁榮、展示、傳播創作、創新成果，經雙方協商，同意乙方在甲方舉辦展覽，並達成以下協定：

一、展覽名稱：

二、展出時間： 　　年　　月　　日至　　年　　月　　日

（布展時間：　　年　　月　　日，撤展時間：　　年　　月　　日）

三、雙方的權利、責任和義務：

1. 甲方免費為乙方提供展覽館一樓展廳作為展覽場地，並將展訊免費印製在甲方共用大廳的水牌或「展訊月報」上。

2. 甲方協助乙方在時報、電視台、週刊、雜誌、網站及部分媒體進行宣傳報導；乙方提出請求的，甲方可協助乙方製作展覽專題片（光碟）。

3. 甲方可根據乙方的要求協助其聯繫展覽期間的食宿。

4. 乙方的展品佈局明顯地影響整體展覽效果時，甲方享有最終的糾正權利。

5. 乙方負責展品的運輸、包裝、裝卸、布展、撤展等工作，並自行保障這些環節中的展品安全。在布展、撤展時，甲方給予一定的協助。

6. 乙方承擔展板租賃、背板製作、展覽專題片（光碟）燒錄及交通、食宿、通訊等展覽費用。

7. 乙方遵守甲方的管理制度，維護甲方的工作秩序。

8. 乙方認可並遵守甲方制定的《展覽館展覽細則》。

四、其他約定事宜：

1. 乙方須在約定時間內完成布展，不能按時布展的，甲方將予取消；展期結束，乙方須在約定時間內撤展，不能按時撤展的，甲方將強制撤展並不再協助展品的安全保護工作。

2. 在展覽期內，乙方遇有人員涉法、安全和醫療等事宜，均須自行負責；必要時，甲方將遵循人道主義精神，提供一定的協助。

3. 展覽期間，如有觀眾定購展品，須在展覽結束以後交易；乙方須按國家有關規定，自行、主動交納稅費。

五、附則：

1.本協議一式兩份，甲乙雙方簽字蓋章後各存一份：主張公證的，公證費用由主張方承擔。

2.未盡事宜，雙方協商解決；經協商達不成一致的，提請天津開發區人民法院裁決。

附件：《展覽館展覽細則》

甲方簽字（公章）：　　　　　　　　　乙方簽字（蓋章）：

　年　　月　　日　　　　　　　　　　年　　月　　日

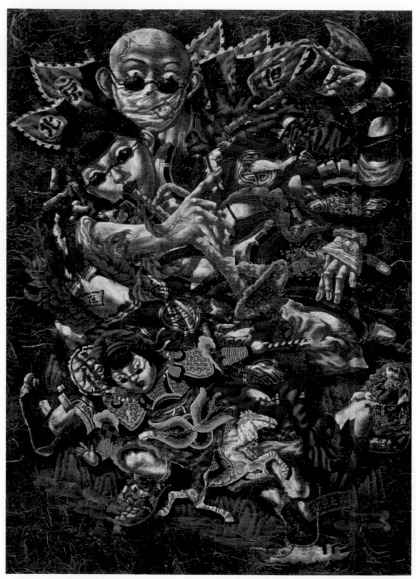

呂鵬，《京城夜-6》，110×80cm，紙本彩墨，2001年

10
邀請函

這封邀請函是針對參展者。

一般群展需要此類函件，以往會以紙本形式，用郵件派送；目前因應網路時代的方便聯繫，也有以電子郵件方式來寄發。

下列這封邀請函，便是以網路新聞稿方式發佈，並以電子郵件進行邀請。

【案例參考】2011《中國藝術》藝術家微博展邀請函

尊敬的_____先生：

《中國藝術》雜誌是中國美術出版總社主辦的國家藝術類核心期刊，在美術界具有廣泛影響和重要作用。日前《中國藝術》雜誌特邀中國藝術研究院陳義豐博士以專欄或專輯的形式策劃「藝術家微博展」並擔任學術主持，對應「互聯網微博」這個新鮮事物，廣泛邀請已經和即將開設網路微博的藝術家參與，將藝術家微博做一次媒介穿越，在《中國藝術》上進行宣傳和拓展。這樣的展覽有別於實體展覽而屬於概念性的虛擬展覽，符合網路時代辦展的新思路。

具體事項：

1.參加「藝術家微博展」者需提供文字資料140字（以內），個人作品和個人照片
 各一幅（10兆）。

2.請將作品的名稱、材料、尺寸、創作年代等逐一標明。

3.每位藝術家應提供個人簡歷：姓名、性別、出生年月、教育背景、目前供職情
 況、微博名稱、微博網址等。

4.每個參展微博佔用「藝術家微博展」每頁六分之一版面。

5.本次「藝術家微博展」截稿日期：2011年5月31日。

「藝術家微博展」作品資料請寄如下位址：

電子信箱：

ＱＱ郵箱：

電　　話：

通信地址：北京市東城區北總布胡同32號

中國美術出版總社《中國藝術》編輯部

郵遞區號：100735

聯　繫　人：

<div align="right">

中國美術出版總社

人民美術出版社

《中國藝術》編輯部

</div>

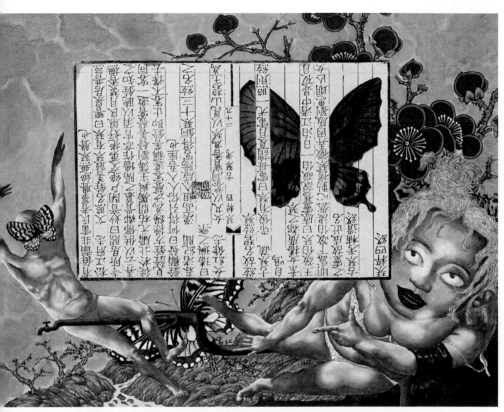

呂鵬，《蝴蝶-3》，44×30cm，紙本彩墨，1999年

11

作品徵集

邀請函，往往也有連帶作品徵集的功能，因此經常會附有回函的方式。

下列這款邀請函，便是以紙本郵件來寄送，並附上回函內容。

【案例參考】《進行時・女性》藝術邀請展

尊敬的＿＿＿＿＿＿＿女士：

邀請您來參加一場初夏的藝術時尚派對。

十年前的《世紀・女性》藝術展，是中國藝術史上前所未有的女性藝術大展，標誌著中國女性藝術從邊緣走向中心的整體狀貌，成為具有歷史意義的美術界的盛事。十年後的今天，我們女藝術家邁進新世紀的時空中，以對時代新的感悟和思考，各自走出了藝術新的探索之路。在2008這個不平凡的一年中，藉由木真了藝術館的成立，讓我們有機會能再次聚首，展示自己藝術的新貌，增進交流和友誼，這不僅是次人生的美事，也是女性藝術發展歷史中重要的一頁。我們熱情地邀請您參加，相信有你的參與將會給展覽增添美麗與力度。

一、具體事項：

1.主辦單位：木真了藝術館

2.後援單位：美術、中國藝術、世界藝術、中國藝術網站、中央電視台、中國批評家網站、中國風現代美術館、女性文化藝術學社

3.展覽策劃：陶詠白、義豐博士

4.藝術主持：陶詠白

5.藝術批評：陶詠白、荒林、徐虹、陳衛和、羅麗（以上為女批評家，後兩位是女博士）、邵大箴、水天中、劉驍純、賈方舟、鄧平祥、尚輝、殷雙喜。

6.展覽地點：木真了藝術館（798區域）

7.展覽時間：2008年7月7日—7月21日

8.擬邀展畫家：趙友萍、邵晶坤、龐濤、鷗洋、雷雙、邵飛、閻平、江黎、徐曉燕、梁群、劉曼文、陳淑霞、姜傑、申玲、蔡錦、李虹、喻紅、向京、陳曦、葉楠、崔岫聞、潘映熹、夏俊娜、陶艾民、黃敏、李永玲、詩羽、劉立宇、宋琨、陳可、沈娜、楊納……等中國當代相當具有代表性的女藝術家。

9.展覽畫冊：分論文及圖錄兩部分，力求以美術史觀點，成為中國女性藝術重要的一本文獻。2008年6月20日以前，參展畫家應交齊畫冊所需相關資料（個人照片、簡歷、作品圖片4張，2000字以內有關藝術評論或藝術家自述）。2008年6月30日以前畫冊出版。

《現在時‧女性》藝術邀請展邀請函回執

同意參加：　　　　　　藝術家簽名：

通訊位址：

郵編：　　　　　　　　電話：

電子信箱：　　　　　　簽名日期：

注：回函與畫冊資料請寄……

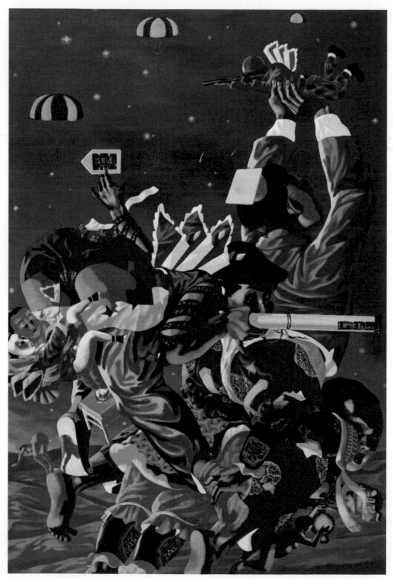

呂鵬，《星空》，118×80cm，布面丙烯，2007年

12
策展人的話

策展人的話，等同於展覽的文告，用以說明展覽宗旨與策展精神。

以往這些內容會以展板形式，佈置於會場，並交由媒體發表，成為一則新聞稿。

【案例參考】藝術家，今天「圍脖」[1]了嗎？
──寫在「2011《中國藝術》藝術家微博展」之前

微博，完整的稱呼應該叫「微博客」（Micro Blog）。它是繼博客之後，當下最熱門的網路互動平台。微博之所以流行，主要是因為撰寫容易、上傳方便，一支電話，就能夠玩轉微博。

2011《中國藝術》藝術家微博展在2011年的7月18日正式登場。

有人問我這個展期有多長？

也有人關注展覽在哪裡展出？

更多人關心，真的會有一本展覽專輯嗎？

其實2011《中國藝術》藝術家微博展專輯，只是展覽的開始。以「微博」為主題，卻以紙媒來主辦，是希望經由媒介穿越，虛實結合，讓參展人走向未來。

[1]　在互連網上，博友常以「圍脖」來取代「微博」，取其諧音，更添趣味。

這次展覽的圖錄，除了會有《中國藝術》以專輯方式來發行紙本圖冊之外，還會有一本「展覽電子書」，供網路下載。除此之外還會利用電子媒體、博客與微博大量轉載與介紹參展藝術家的作品。

有別於傳統實體展覽的觀念，本次微博展只會有開展，不會有閉幕。展出的地點是由**中國風現代美術館（http：//www.artchina.com.cn）**提供的網路空間，展覽內容會設計專屬的網頁，完整地來介紹所有參展人及其作品。而且透過頁面超連結，可以連到每位參展者的個人微博。這是個「展中展」的概念，表面上每位只有一件作品參展，但經由點擊連接，卻能夠在參展微博裡，看到更多的作品；甚至在展出期間，參展者還可以不斷地上傳作品。這樣的虛擬展覽，展品增加著、展期持續著，每次看展都會有新感受。

2011《中國藝術》藝術家微博展，刻意大規模地邀請許多知名的藝術家來參展，或許這次不能夠及時見到他們的作品，但卻樂見藝術家們陸續擁有自己的微博。這也是策劃這次微博展的另一層意義：讓搞藝術的，開始關注微博，熟悉這項當下連接現實與虛擬最熱門的互動平台。

網路時代，資訊的來源，往往來自搜尋。藝術家可以利用微博來宣導理念，展示作品、記錄靈感、分享趣事。遊走微博，可以喚來一群粉絲的關注，讓創作的旅途不寂寞。

2011《中國藝術》藝術家微博展後續會呈現什麼樣的面貌呢？

請您拭目以待。

它將如同藝術本身一樣的多元與有趣。

如同德國哲學家加達默爾（Gadamer, Hans-Georg）所說的：現代藝術是一種遊戲之謎，是一種謎一般的遊戲[2]。

[2]　李魯寧《加達默爾解釋學美學思想的基本精神》，文章來源：山東大學文藝美學研究中心

玩心十足的當代藝術家們，趕快上網來微博一下。

今天圍脖了嗎？

如果沒有，立即聯網說說話吧。

任何動作，全部列入展覽進行時。

<div style="text-align: right">

義豐博士　寫於

2011《中國藝術》藝術家微博展之前

</div>

最新展覽動態、義豐博士筆記微博：http：//chenyifeng.t.sohu.com/

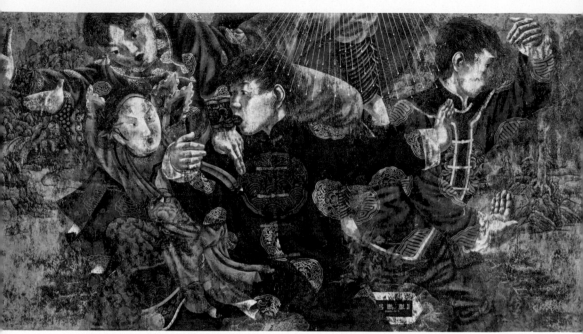

呂鵬，《風景中的中國功夫》，104×200cm，紙本彩墨，2008

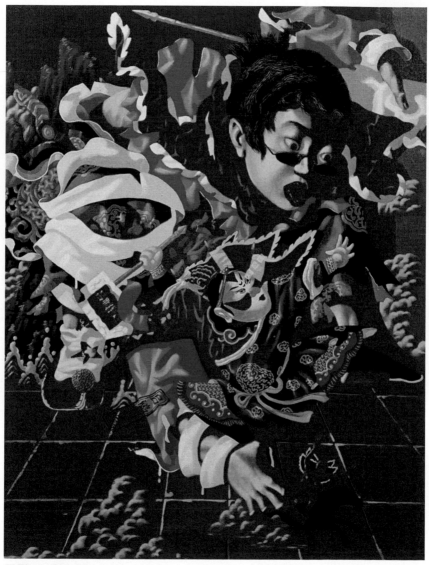

呂鵬，《超人》，85×65cm，布面丙烯，2004年

$$\overline{} \; 13 \; \overline{}$$

參展通知

　　邀請函發放之後，還是得靠電話來溝通聯繫，並將後續需要配合的事項，以書面通知的方式來陳述。

【案例參考】《進行時‧女性》藝術邀請展相關事項

一、畫冊（預定7月4日前印刷完成）

1.參展作品的照片提供給展覽編輯室。圖片品質應符合製版印刷要求。圖片請標明作品名稱、材料、尺寸、創作年代。

2.為編輯展覽畫集，請您於2007年6月20日前提供以下參展資料給展覽編輯室：

　　1-1.自敘或評論一篇，2000字以內。

　　1-2.藝術簡歷一份。

　　1-3.肖像照片1張

　　1-4.刊登作品4幅（包含參展作品一幅，代表性作品一幅，其他自選兩幅。圖片品質應符合製版印刷要求。圖片請標明作品名稱、材料、尺寸、創作年代。）

二、布展（時間：7月5-6日，兩天）

1.作品尺寸：參展作品一件，尺寸請儘量不超過200*350cm（寬度不超過兩米，高度不超過3.5米），有特別情況請於6月28日前聯繫協調。

2.外地參展藝術家作品請於7月4日前寄到

　　寄送地址：

　　收件人：

　　電話：

3.北京地區藝術家請於7月4日將作品送以上位址。

4.布展時間為：7月5-6日兩天，上午9點到下午5點。

5.需要特別事項配合者，請於6月25日前儘快與策展人聯繫。

三、開展（時間：7月7日）

1.研討會：

　　1-1.時間：7月7日下午1點30分─4點30分

　　1-2.學術主持：陶詠白

　　1-3.與會人員：評論家12位、畫家26位、新聞媒體20位及其他

2.開幕酒會：

　　1-1.時間：7月7日下午5點30分

　　1-2.主持人：木真了藝術館創辦人

　　1-3.形式：自助餐會

四、撤展（時間：7月22日）

1.北京地區藝術家請統一於7月22日前來取回參展作品。

2.撤展作業時間：7月22日上午10點至下午5點

展務聯繫：

策展人：

電話：

Email：

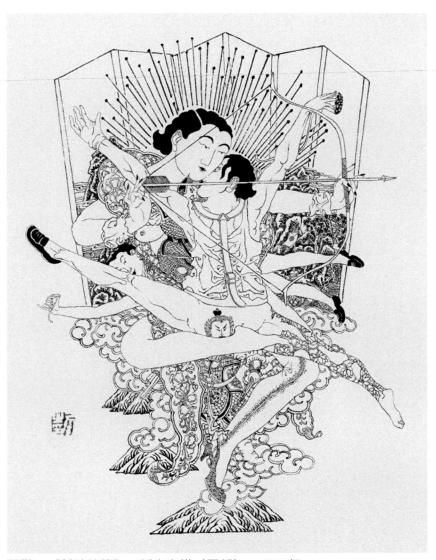

呂鵬，《新神仙傳》，紙本白描（局部），1996年

—— 14 ——
參展合同

策展人是展覽的促成者，也是主辦方與參展者之間的橋樑。

為明確雙方的責任與義務，建議不妨讓雙方簽訂一份展覽協議書。

【案例參考】展覽協議書

甲方：

乙方：

_____（以下簡稱甲方）與主辦方（以下簡稱乙方）

協議：

一、合約期限：本協定有效期限自協定簽訂日起至____年____月____日終止。

二、展覽名稱：

三、展出地點：

四、借展日期：____年____月____日至____年____月___日止。

五、展覽協議：甲方自願提供作品《名稱》參加本次展覽，在展覽期間至作品退

　　還給甲方前，作品的安全問題由乙方負責。

六、展覽作品具體資訊如下：

　　藝術家：

　　作品名稱：

　　材質：

　　尺寸

　　數量：＿＿幅

　　創作年代：

本協議如有糾紛訴訟時，雙方同意管轄法院為所在地的地方法院。

本協議一式貳份，甲乙雙方各執正本一份。

本協議未盡事宜悉依民法或其他相關法令之規章規定。

　　簽協議人

甲方：　　　　　　　　　　乙方：

負責人：　　　　　　　　　負責人：

簽字：　　　　　　　　　　簽字：

地址：　　　　　　　　　　地址：

電話：　　　　　　　　　　電話：

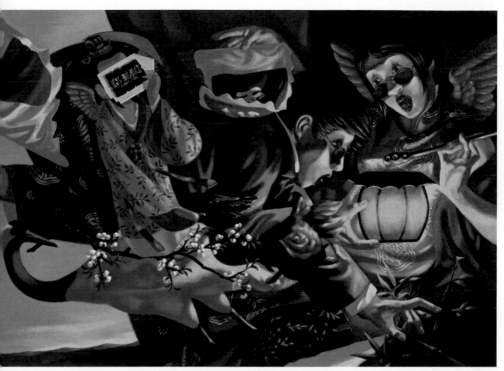

呂鵬，《梅》，85×118cm，布面丙烯，2011年

15

宣傳事項

　　展訊傳播的途徑除了傳統的報章雜誌之外，目前透過網際網絡，形式更加多元。舉凡如：策展人的部落格、微博、電子報、網絡展覽、電子論壇……等等；其中以電子郵件與手機簡訊，最為普遍，特別是手機簡訊，由於立即直接，更有取代書面邀請函的趨勢，廣為大家使用。

【案例參考】2011《中國藝術》藝術家微博展的展訊

　　《中國藝術》雜誌是中國美術出版總社主辦的國家藝術類核心期刊，在美術界具有廣泛影響和重要作用。日前《中國藝術》雜誌特邀中國藝術研究院陳義豐博士以專輯的形式策劃「藝術家微博展」並擔任學術主持，對應「互聯網微博」這個新鮮事物，廣泛邀請已經和即將開設網路微博的藝術家參與，將藝術家微博做一次媒介穿越，在《中國藝術》上進行宣傳和拓展。這樣的展覽有別於實體展覽而屬於概念性的虛擬展覽，符合網路時代辦展的新思路。

一、主辦單位：

中國美術出版總社

人民美術出版社《中國藝術》編輯部

二、協辦單位：

搜狐網

中國風現代美術館

中央美術學院第九工作室

傳奇經典文化傳播有限公司

三、策展人：

中國藝術研究院　義豐　博士

四、展覽時間： 2001年7月18日展覽開始

五、展覽地點：

搜狐網：http：//home.focus.cn/ztdir/yswb/index.php

中國風現代美術館：http：//www.artchina.com.cn

六、參展人：

徐曉燕、豈夢光、江衡、王中、祁海平、沈娜、石磊、江黎、龐茂琨、趙文華、孫綱、楊勳、曾曉峰、張國龍、陳曦、陳淑霞、王琨、蔣煥、劉彥、鄧國源、鄭金岩、李木、劉明亮、馬軻、呂鵬、支少卿、朱傳奇、陳在均、王偉鵬、杜飛、魏安、劉立宇、徐小東、汪世基、宋本蓉、孫恩揚、包曉偉、欒佳齊、白苓飛、肖旭、郭輝、王朝勇、韓傑、魏穎、于秋實、李強、林芳璐、孫穎、史文娟、王楫、王越、陳群傑、武俊、楊思楠、楊子、欒小傑、薛若哲、郭鑒文、吳卓陽、溫一沛，共計60位。

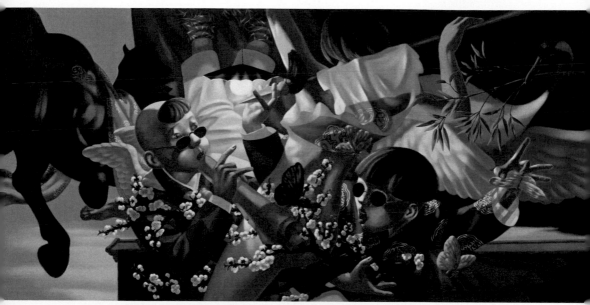

呂鵬，《踏花》，185×85cm，布面丙烯，2011年

16

作品入庫

作品入庫與出庫的管理人最好同一個人，並且要有一定的作業流程：拆箱、檢查、編號、歸置、建檔。

【案例參考】《進行時・女性》藝術邀請展作品出庫入庫清單

編號	畫家姓名	入庫時間	畫家簽名	出庫時間	畫家簽收	備註
1	趙友萍					
2	邵晶坤					
3	龐濤					
4	鷗洋					
5	雷雙					
6	邵飛					
7	閆平					
8	江黎					
9	徐曉燕					
10	梁群					
11	劉曼文					
12	陳淑霞					
13	姜傑					
14	申玲					
15	蔡錦					

編號	畫家姓名	入庫時間	畫家簽名	出庫時間	畫家簽收	備註
16	李虹					
17	喻紅					
18	向京					
19	陳曦					
20	葉楠					
21	崔岫聞					
22	潘映熹					
23	夏俊娜					
24	黃敏					
25	劉立宇					
26	陳可					
27	沈娜					
28	陶艾民					
29	楊納					
30	李永玲					

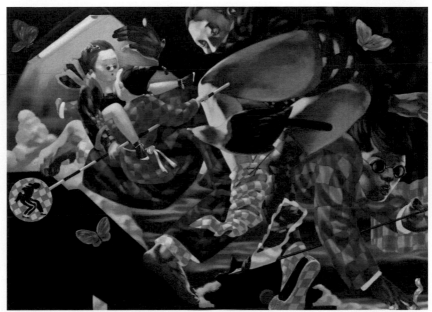

呂鵬，《迷城No.2》，85×118cm，布面丙烯，2010年

17
展覽圖冊

《進行時・女性》圖冊

【案例參考】《進行時・女性》圖冊預算單

1.規　　格：210×285

2.頁　　數：218頁

3.顏　　色：四色

4.內頁紙：200克進口無光銅紙

5.封面紙：300克進口無光銅紙，亞膜、UV

6.裝　　訂：1600冊平裝

7.印　　數：1600冊

8.設計、製作、電分、打樣、出片、印刷：

9.合　　計：人民幣118000元

呂鵬，《回馬槍-2》，46×68cm，紙本彩墨，2006年

印刷品考量

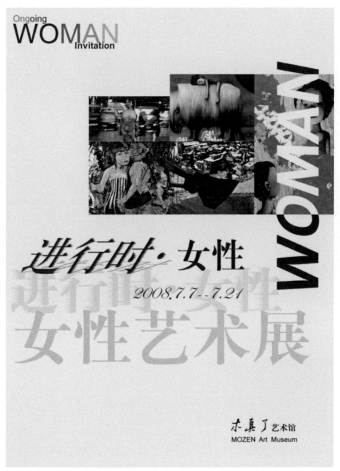

《進行時・女性》請柬

【案例參考】《進行時・女性》設計印刷預算單

一、《進行時・女性》請柬與信封

1.規　格：七號西式信封

2.紙　質：120克進口膠版紙

3.顏　色：四色

4.設計、製作、打樣、出片、印刷：

5.印　數：3000張

6.合　計：人民幣4000元（2000封含郵資）

二、《進行時・女性》招貼（貼30個點，提供地址）

1.規　格：800×600

2.紙　質：200克無光

3.顏　色：四色

4.設計、製作、打樣、出片、印刷：

5.印　數：60張

6.合　計：人民幣1500元

三、《進行時・女性》手提袋

1.規　格：320×250×60

2.紙　質：300克無光

3.顏　色：單面四色

4.設計、製作、打樣、出片、印刷：

5.印　數：200個

6.合　計：人民幣2200元

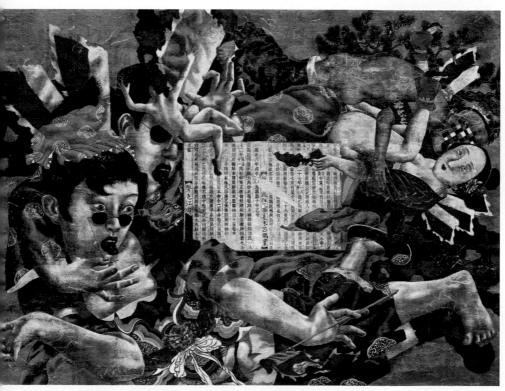

呂鵬，《太湖石》，63×91cm，紙本彩墨，2005年

19

嘉賓名單

一般藝術展覽邀請的來賓有以下幾類人士：

1. 政府官員

2. 地方賢達

3. 媒體代表

4. 評論家

5. 畫家親友

《進行時・女性》藝術邀請展的剪綵嘉賓，中國文化部王文章副部長出席剪綵。

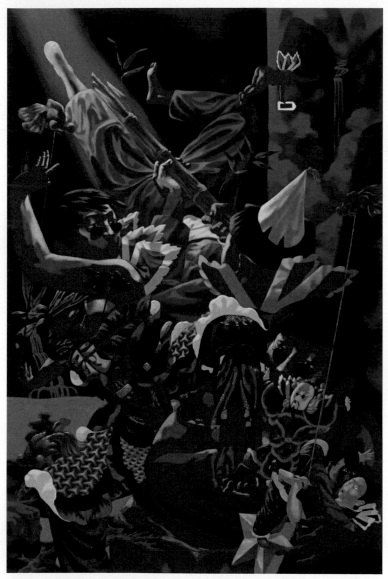

呂鵬，《金魚》，118×80cm，布面丙烯，2005年

20
委託銷售協議

如果藝術家同意將參展作品進行銷售，應事先協商，針對底價、委託時間及銷售費用等專案，與主辦單位訂立委託銷售協定。

【案例參考】委託銷售協議

委託人姓名／單位 Name of Consignor：			聯繫地址： Address：					郵遞區號： Postcode：	
證件號碼： ID Card No. or Passport No.		電話： Tel：	委託傭金： Commission：		未成交服務費： Unsold Service Fee：			委託期限： Term of Entrustment：	
編號 No.	委託標的名稱 Title of Goods	規格 Specifications	數量 Quantity	畫家名稱 Quality	底價 Reserve	圖錄費 Catalogue Fee		建議價 Price	備注 Remarks
001									
002									
003									
004									
005									
006									
007									
008									
委託人簽字： Signature of Consignor：		經辦人： Person in Charge：	地址： Postcode：						

說明：

1. 委託人針對以上指定畫作，在簽訂本協議後，於委託期限內委託由_____獨家代理展銷。
2. 在委託期間，若作品出售，應按「底價」與委託人結算。
3. 在委託期間，若委託人自行出售或撤回已委託畫作，亦應按雙方協定之「底價」提列____%作為服務津貼來支付。
4. 委託人同意以上畫作在網路展覽。

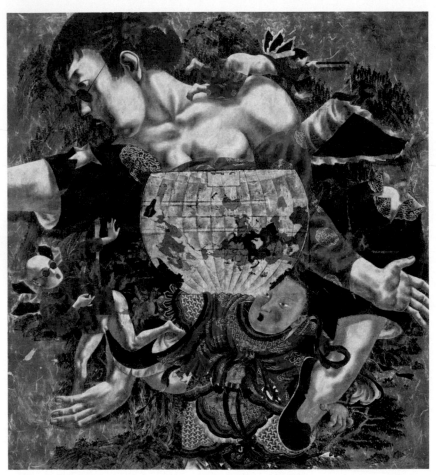

呂鵬，《世界-2》，84×79cm，紙本彩墨，2005年

═══ 21 ═══
展前協調會

開展前夕，務必召集所有人員開一次協調會，針對展覽開幕當天的活動，做一次完整的協商。

【案例參考】關於開幕籌備小組

一、時間：

二、地點：

三、活動總負責人：

四、組員：

五、場地交付時間：

六、人員安排：

　　1.會館電話申請及保潔人員確定：

　　2.休息區域設置：

　　3.剪綵：剪子／綢子／托盤

　　4.鮮花、酒水：

　　5.主持人確定：

　　6.禮儀：服裝、禮儀準備

　　7.請柬：發放名單

　　8.海報數量及設計

9.餐具、餐桌、保潔用品、辦公用品確定

10.現場展示服裝：

11.工服確定：

12.禮品：嘉賓禮品／媒體禮品

13.自助餐聯繫安排：

14.媒體確定：

15.嘉賓確定：

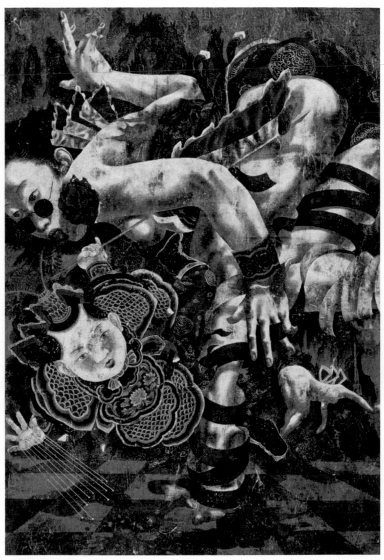

呂鵬，《幻景》，93×64cm，紙本彩墨，2007年

<p style="text-align:center">―― 22 ――</p>

布　展

　　布展前手邊要有展場平面圖，先以隔板來規劃參觀動線及計算展線；然後詳細標示作品懸掛位置圖、安排投射燈位置及製作作品說明卡。

　　因此，在此之前，必須要有一份參展作品的匯總表，方便布展進行。

【案例參考】《進行時・女性》參展作品匯總表

編號	畫家姓名	名稱	尺寸	年代	材料	備註
1	趙友萍	月季花開	70×80cm	2008	油畫	
2	邵晶坤	風雨聽聲	100×200cm	1990	油畫	
3	龐濤	希望	90×120cm	2008	丙烯、油畫	
4	鷗洋	二月	200×166cm	2000	砂膠、油彩	
5	雷雙	紅色書寫之一小樣	180×312cm	2005	布面油畫	
6	邵飛	龍的傳人	60×110cm	2000	油畫	
7	閻平		160×180cm		油畫	
8	江黎	律・木漆	120×110×100cm	2000	裝置	
9	徐曉燕	移動的風景之三	150×180cm	2008	布面油畫	
10	梁群	百花2007（一）	120×82cm	2007	布面油彩	

編號	畫家姓名	名稱	尺寸	年代	材料	備註
11	劉曼文		100×100cm		布面油彩	
12	陳淑霞	漫山	360×210cm	2007	布面油畫	
13	姜傑	娛樂	70cm	2006	樹脂噴漆	
14	申玲		350×200cm以內			
15	蔡錦	美人蕉37	200×190cm	1993	油畫	
16	李虹	夢想	120×100×2cm	2006	布面油畫	
17	喻紅	2007她-80後作家	150×300+150×114cm	2007	布上丙烯	
18	詩迪	騰歡2008-3	200×150cm	2008	水彩	
19	向京	秘密的瞬間	171×70×90cm	2005	玻璃鋼著色	
20	陳曦	凌晨‧星空	300×200cm	2007	布面油畫	
21	葉楠		195×114cm			
22	崔岫聞	Angel NO.14	60×80cm	2006	C-Print	
23	潘映熹		100×80cm			
24	夏俊娜					
25	陶艾民	女書	56×70cm/本		裝置	
26	黃敏	山水風景	20×360cm	2006	布面油畫	
27	李永玲	離合	60×60×45cm	2007	磁鐵塊	
28	劉立宇	裂變	高2米		裝置	
29	宋琨				鉛筆硫酸紙	
30	陳可	遇見	150×180cm	2008	布上綜合材料	
31	沈娜	崩潰邊緣的女人	200×150cm	2007	布面油畫	
32	楊納	熱帶魚	195×200cm	2006	油畫	

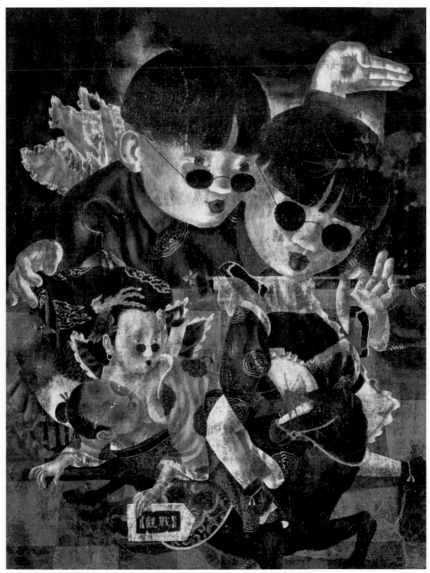

呂鵬，《觀戰》，87×67cm，紙本彩墨，2009年

23
媒體名單

　　展覽訊息的傳播與媒體息息相關，舉凡報紙、雜誌、電視、網路都應全面性的邀約，並設立專人負責聯繫與接待。展覽相關的新聞稿文字材料、作品光碟及出席禮品也應備便。

【案例參考】媒體匯總表

媒體	出席者	電話	情況	備註
中國文化報	嚴*	136******58	參加研討會及酒會	
	徐*	139******60	參加研討會及酒會	
北京市朝陽區東土城路15號中國文化報美術部　　郵編：100013				
中國書畫	孫*	132******10	參加研討會及酒會	
北京市海淀區藍靛廠中路世紀城時雨園11-2-10B				
東方經典	劉*	134******35	參加研討會及酒會	
北京市朝陽區百子灣路蘋果社區今日美術館二號館經典雜誌b11				
中央數位電視書畫頻道	周* 魯*	138******99	參加研討會及酒會	
	王*	159******06	參加研討會及酒會	
北京市豐台區蓮花西里11號聯華世紀寫字樓309室書畫頻道　　郵編：100073				
中國美術家批評網	鄭*	138******18	參加研討會及酒會	
酒仙橋六街坊十號樓四單元302室　　郵編：100016				
藝術地圖	朱*	139******72	參加研討會及酒會	
北京市朝陽區望京東園210樓1單元1403室　　郵編：100102				
紅藝術雜誌	姜*	136******67	參加研討會及酒會	
朝陽區花家地南街8號，中央美術學院藝術管理研究生部　　郵編：100102				

媒體	出席者	電話	情況	備註
澳門文化創業產業促進會	徐*	138******06	參加研討會及酒會	
北京市東城區祿米倉胡同42號三單元404室				
畫廊雜誌	李*	139******41	參加研討會及酒會	
北京翰海拍賣公司當代書畫部，北京市崇文區夕照寺街十六號院4號樓5單元208室				
雅昌藝術網	李*	134******52	參加研討會及酒會	
北京市順義區天竺空巷工業區A區天緯四街7號　郵編：101312				
美術觀察	徐*	136******69	參加研討會及酒會	
北京市朝陽區惠新北里甲一號　美術觀察				
文藝報美術專刊	王*	131******02	參加研討會及酒會	（要兩張請柬）
北京市朝陽區農展路南里10號6層　郵編：100125				
新世紀週刊	王*	138******61	參加研討會及酒會	
北京朝陽區雙橋路雙惠苑1號樓3單元301				
美好家園	袁*	139******02	僅參加酒會	
榮智科技，海淀區知春路113號銀網中心B座11層1188室　郵編：100086				
中國藝術	徐*	138******85	僅參加酒會	
北京市東城區總布胡同32號　郵編：100735				
世界藝術雜誌	徐*	136******42	僅參加酒會	
北京市望京廣順南大街21號藍色家園C座1202室				
中國藝術報	朱*	138******60	僅參加酒會	
北京市西城區前海南沿11號中國藝術報社　郵編：100009				
人民日報海外版	許*	138******31	僅參加酒會	
北京市朝陽區人民日報海外版　郵編：100733				
巴馬丹拿國際公司	蔣*	139******03	僅參加酒會	
北京市東城區東四十條甲22號南新倉商務大廈B519室　郵編：100007				

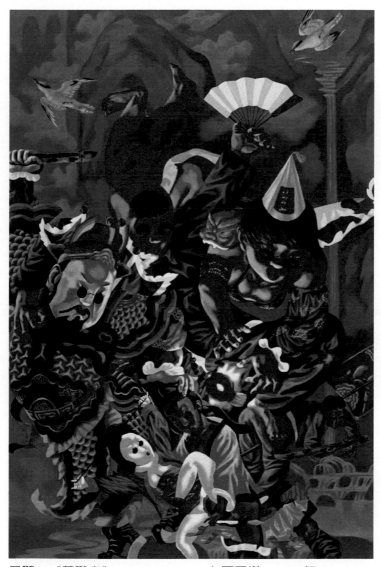

呂鵬，《黃鸝鳥》，118×80cm，布面丙烯，2007年

---- 24 ----

開幕活動

開幕是展覽的序幕，妥善規劃開幕活動，能為展覽掀起一波的
高潮。

【案例參考】「進行時・女性」藝術邀請展暨木真了
藝術館開幕

時間：2008年7月7日
地點：北京市朝陽區酒仙橋路2號院
　　　　D・PARK時尚廣場木真了藝術館
主題：《進行時・女性》藝術

第一部分：邀請展及研討會（13：30-16：30）

　　十年前的《世紀・女性》藝術展，是中國藝術史上前所未有的女性藝術大
展，標誌著中國女性藝術從邊緣走向中心的整體狀貌，成為具有歷史意義的美術
界的盛事。十年後的今天，我們女藝術家邁進新世紀的時空中，以對時代新的感
悟和思考，各自走出了藝術新的探索之路。在2008這個不平凡的一年中，藉由木
真了藝術館的成立，讓我們有機會能再次聚首，展示自己藝術的新貌，增進交流
和友誼，這不僅是次人生的美事，也是女性藝術發展歷史中重要的一頁。這次展

覽擬邀請中國當代具有代表性的32位女藝術家,從繪畫、雕塑、裝置、攝影……等不同的藝術形態,來展現《當代女性》藝術家的思維、關注與情感。

　　研討會由藝術界資深評論家陶詠白主持,邀請到邵大箴、水天中、劉驍純、賈方舟、鄧平祥、尚輝、殷雙喜、奚靜芝、荒林、徐虹、陳衛和、羅麗、孫欣、佟玉潔等15位評論家,龐濤、邵晶坤、趙友萍、鷗洋、徐曉燕、喻紅、申玲、夏俊娜、閻平、陳淑霞、陳曦、劉曼文、李虹、蔡錦、崔岫聞、雷雙、葉楠、陳可、沈娜、向京、邵飛、姜傑、劉立宇、江黎、陶艾民、梁群、潘映熹、黃敏、宋琨、李永玲、楊納、詩迪等32位女藝術家,以及20家藝術界媒體參與。

第二部分:木真了藝術館開幕儀式(17:30-18:30)

　　自1996年「木真了」成立至今,十二年的品牌基奠成就了這個中式文化品牌在社會和行業中不可替代的地位。2007年11月9日,「木真了」中式服裝與傳統文化創意研發基地舉行了隆重奠基儀式,原北京市副市長陸昊親自出席並對木真了寄以厚望。今天,座落在北京時尚藝術中心木真了藝術館開幕,無疑又將翻開木真了歷史新的篇章!

　　屆時,中國藝術研究院院長王文章、中國北京工業促進局常青副局長、張蘭青副局長、中國服裝設計師協會主席王慶、北京服裝紡織行業協會常務副會長張培華、駐華大使、正東集團總經理季鵬等30位領導及嘉賓蒞臨開幕現場。

17:30　主持人宣佈木真了‧藝術館開幕;

17:40　木真了時裝有限公司董事長王曉琳介紹藝術館並致辭;

17:50　中國服裝設計師協會主席王慶致辭;

18:00　正東集團總經理季鵬致辭;

18:10　中國藝術研究院院長王文章;

18：20　嘉賓上台剪綵；

18：30　木真了時裝表演開始；

18：40　冷餐開始，參觀展覽；

19：00　活動結束。

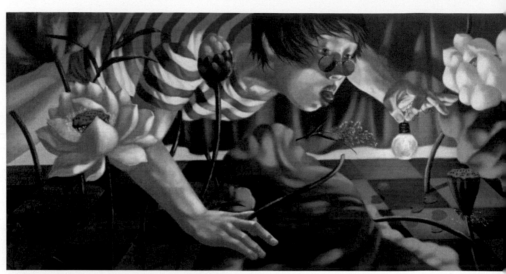

呂鵬，《蓮》，40×80cm，布面丙烯，2011年

25
學術研討會

伴隨展覽的進行，另外一項不可缺席的活動是舉辦學術研討會。

通常會由一位德高望重的批評家擔任學術主持，廣邀美術評論界人士來參與會談。

【案例參考】「東方想像」首屆年展學術研討會

摘要整理／義豐　博士

鄧平祥： 先談一下我在學術上的考慮，因為在上個世紀80年代以後新潮思潮之間出現了一批跟整個新潮不盡相同的畫家，他們主要是以自己本土的資源為創作的動力，剛開始出現的時候，區別了當時作為主流的現代主義的各種流派，顯示了一種比較神奇的藝術魅力，我對參展的八位畫家在學術上關於東方想像的主題，既進行學術的概括，也提出學術的希望。一般藝術都是以想像力為特徵的，或者以想像力為動力的，我認為這八位畫家對想像力的要求跟一般的有區別，因為他們是對想像力的一種強調，就是在自由度上他們比較大。想像力實際上是一個哲學名詞，是康德提出來的，他認為是一種心靈的動力，想像力既是超越經驗的，又是為經驗所說明的，我認為在哲學上這麼概述非常有意思。平常中國的藝術解讀中用想像這個詞用的非常的多。具體點它跟經驗的關係是什麼，它跟超驗的關係是什麼，不是太清楚，所以從文化史的角度來說，想像

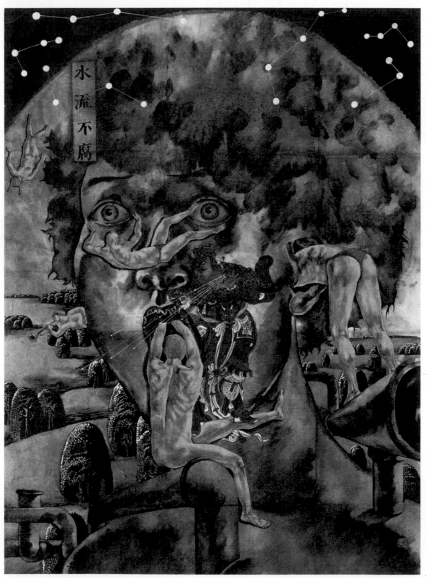

呂鵬，《驚夢》，68×500cm，紙本彩墨，1994年

力是人類心靈意識和心靈力量的一種體現，是文化生存和發展的一種原動力，是人的一種本源的力量，為什麼要說是東方想像呢，我認為東方的想像和西方的想像還是有區別的，西方的想像我的感覺是從認識論的角度分量比較重，和科學的關係比較近，但是他比較神奇，超越物質，超越現象界的東西意義比較重。所以在進入二十世紀以後西方的精神文化上出現這種技術的困境，所以在西方有一批思想家，重新把眼光投向東方的想像，投向東方的精神文化中間的一些東西，我感覺這是非常有意思的一個問題，這實際上給我們本土的一些思想一些意識有所啟發。我的感覺是參展的八位畫家在這方面是比較的好，他們用藝術來闡釋東方想像的一些特徵。另外還有一個考慮，就是我認為東方想像這些畫家，剛開始提出來的時候很有意思的跟後現代藝術就碰上了，他們的繪畫中出現了一些後現代特徵並不是他們自覺的，他們是跟後現代藝術遭遇了，從這個意義上說他們的藝術帶有某種後現代的意味。他們不是生活在一個群體裡，有的是北京的，有的是雲南的，但是他們在風格上和精神上的一種，一方面他們在比較深的層面上借鑒了東方的形式文化資源，個人的情感經驗結合起來，形成他們比較具有個性藝術魅力的藝術風格。

郎紹君：我覺得在這個市場化的高潮當中能夠有這樣的展覽，追求一種精神目標和形式創造這種展覽，這是不多見的。提出想像兩個字我覺得也挺好，現在是一種物慾橫流的時代，現在也是一個缺乏想像的時代，因此現在提倡想像力，想像和創造我想是非常有意義的，另外就是這個展覽的很多作品，通過想像的這種形式，對某些神聖提出挑戰和嘲弄，或者說對現實帶有批判性的描繪、表現，我想是很有意義的。我就認為這個想像可能和三個東西比較密切，一個就是和個人的心理、個人的經歷有關係，無論你意識到沒有意識到，肯定和個人心理有某種聯繫，以幻想的

呂鵬，《傳說-2》，34×44cm，布面丙烯，2005年

形式來傳達某種心理特質，第二個就是想像和相應的文化傳統文化資源有著密切的關係，中國人，中國的傳統文化是我們當代藝術家想像的歷史文化資源，想像應該帶有一定的地域性，但是非中國人西方人也可以利用東方的這種材料，文化材料來加以想像，也有這樣的作品，所以我對東方想像這個概念我還是有點懷疑，是不是東方想像我還是有點疑問，就我看畫的感覺，我覺得跟西方的超現實繪畫有著比較多的聯繫，他和傳統的想像，中國的想像，在我的印象裡頭就是奇異但不荒誕，但是這個展覽的畫家作品都包含著很強的荒誕的意味，這個是西方的，這也很正常，我們在改革開放以後大量的引進了西方的文化，西方的藝術，所以叫不叫東方想像，這個說法怎麼樣，是不是還要討論。想像的第三個因素就是想像和環境有很密切的關係，它發自於特定的環境並且對環境有一種態度，過去有一種說法就是，它是以幻想的形式把握現實的一種東西，你是冷眼旁觀也好，你是解構也好，你是逃避也好，帶有一種反諷的特點，我想他都是對現實的一種態度，我想想像包括他們的作品和他們的個人心理、文化傳統和當下的環境都有很多關係，我沒有對這些畫家有研究，只是簡單得說出他和這三個因素有關係。我現在想提一個問題就是，在藝術創作當中存在不存在想像的陷阱，想像有沒有陷阱，我指的這個想像就是，想像是不是不同於狂想，想像的背後有沒有一種邏輯，像想的背後是不是應該體現一種智慧，那麼對這七位畫家來講，觀念對他們是非常重要的，他的有一些作品觀念比較鮮明，有一些我認為處於混沌狀態，混沌狀態對藝術來講我認為不一定都是好事，栗憲庭用碎片來形容呂鵬的畫，當然這是一種解讀了，作品需要一種解讀，但是是不是碎片的堆積，這個藝術的效果，想像的效果就一定好，這個有點疑問，我的意思是，這些畫家有很好的創造，他們的想像力也說明了問題，當然這個想像是不是還應該和很鮮明的觀念聯繫起來，這個想像背後是不是還應該體現一種智慧和理性，這是我的一個個人感

呂鵬，《京城夜-2》，85×65cm，布面丙烯，2002年

覺。那個卷子是長勝的是不是？我很喜歡這個東西，倒不是因為我做國畫研究，對國畫表現的很好。至少他突出了形象，這形象裡頭還包含著一種技巧，我覺得比他的雕塑我更喜歡，他反而把它單純化了，雕塑的顏色沒有單純化，這一類作品有沒有技術標準，這個技術標準應該占什麼地位，怎麼把握這種想像，這種荒誕境界的創造和技術性的那種關係，我想是不是值得思考。

殷雙喜：剛才郎先生發言開了一個思考的源頭，我現在第一個疑問就是我們現在這個時候還有沒有可能再現19世紀西方繪畫史上或者是中國傳統繪畫史上各種各樣的流派，我們說到中國畫史，特別是中國近現代基本上就是一個畫派的歷史，吳門畫派、元四家，我們總是把繪畫和畫派聯繫到一塊，現在這個時候還有沒有可能出現畫派，這個畫派過去就是學派，他總是有個比較鮮明集中的學術的著眼點，這種畫派或者學派如果能夠多起來，百花齊放的話，對於深化藝術推動藝術要好得多，這個展覽終於可以舉到一起是有一個共同點可以討論。這裡一共兩個詞，一個想像，一個東方，像想這個概念我覺得好像更大一些，我原來也想搞藝術就是要有想像嘛，沒有想像力搞什麼藝術啊，那麼這個展覽如果像郎老師說的叫做一個陷阱，要說的多了就是其他的藝術家沒有什麼想像，我們比較有想像，我記得88年在杭州開會的時候，紹先生說了一句現代藝術對中國有什麼樣的作用，他提出一點，現代藝術啟發中國人的想像力，搞科學的搞各行各業的都應該有想像力，它能夠創造出前人沒有的東西，挖掘藝術家自身的精神文化產品的創造力，我們現在很多的基本上是文化產品的改變力、複製力和轉用能力，挪用的能力很強，把各個不同的符號、風格、技巧，還原成各種各樣的創作性單元，組裝起來的能力很強，但是要讓一個藝術家發自內心地去創造前所未有的新形象，確實比較難，但是這裡面藝術家像呂鵬、梁長勝，他們的東西如果我們現在看

呂鵬，《空城計-10》，150x150cm，布面丙烯，2009年

一下，作一下檢索，我個人肯定地說在藝術史上在現有的藝術門類裡面，做一種專利檢索，基本上是非常獨立的，你很難找出一種從哪裡拷貝和複製出來的，當然像唐輝、豈夢光，都是屬於發奇思妙想讓人驚歎的，非常有特色的藝術家，這個展覽裡面的作品本身就獨創性來說（我還不敢說原創性），是立的住的，很有意思，我的疑惑也是跟郎先生一樣就是說，人的這種想像或者說意識或者叫意識流他那種豐富性，每個瞬間，有多少念頭湧現，這麼多的圖像和念頭以什麼樣的理由就可以轉化成藝術作品，在藝術史上能夠被人們談論，在藝術史上收藏。

賈方舟：我第一次看到這個展覽的邀請和有關資料，我首先感覺到這個主題是很好的主題，而且這麼多年來，零零散散，分散在各地的藝術家，還沒有人想到把他們具到一起，作為一個問題提出來，所以我覺得這個展覽還是達到了這樣一個目的，而且這個展覽的題目我覺得還是恰切，我想來想去，不管剛才郎紹君先生提出一些疑問，我覺得東方想像還是一個比較切合的題目，第一從東方的角度來看，這個展覽所表現出來的想像力，比西方還是有很大的差異，無論她的形象造型思維，很多畫家使我想到了山海經裡面的插圖，東方的想像和西方的想像還是有些差異，當然從人類的角度來看，大方向是一樣的，這一類型的藝術沒有太大的差異，就是說如果找一個地域性的區分還是能夠找得到的，還是不一樣，作為我們所受到的整個環境的，我總結了，想像和現實的關係，想像和經驗的關係，想像和文化的關係，想像和歷史的關係，想像和思維的關係，想像和個性的關係，所以綜合各種關係，包括所有的現實、經驗、歷史、文化、個性也好，總而言之他都會影響一個人的想像力，就是說中國的藝術家是在中國這樣一個本土根深葉茂的大樹上滋生出來的一個文化現象，所以我想他的想像肯定是帶著東方文化的色彩，荒誕性和奇異性，這是郎先生所找出來的一個區別，我覺得這是一種很微妙的，差

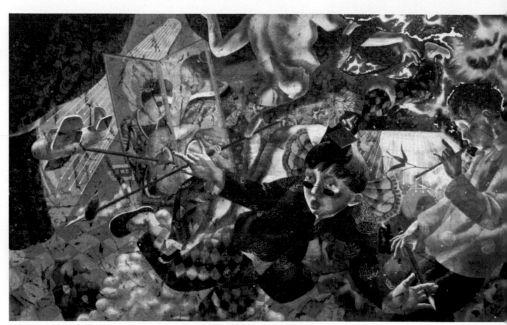

呂鵬，《重屏》，65x112cm，紙本彩墨，2010年

別，這是一種微差，其實我們中國的想像力也不乏荒誕的成分，特別是當這個社會荒誕的時候，我們就會滋生很多想像的荒誕，所以我覺得東方這個概念還是恰切的。另外，想像這一概念，這一類繪畫用想像來概括，我覺得也還是合適的，從廣義來講所有的藝術都是想像，但是呢，想像在此處又有他特定的含義，它不是藝術所需要的廣義的想像，而是就想想這個特定的含義來講，他就是超越了現實的，那種具有荒誕感的隨意性的，無規範的，超現實的，超時空的，甚至是無節制的，那種隨意性和自由性達到了其他的畫中所沒有的，那樣一種高度，所以我們從這些畫中我們可以看到，這樣一些非常自由非常自如的完全是漫無邊界的甚至是所以這裡面又提出一個問題，剛才郎紹君也談到了，就是想想會不會有陷阱，那麼我也在這些作品中想到一個問題，想像他的邊界在哪裡，想像有沒有極限，就是說作為一個藝術家我們有沒有必要在一定的時候有所節制，想到了這個問題我就想到了另外一個問題，如何來界定想像的意義，這種想像的繪畫的意義到底在哪裡，因此我覺得想像的藝術他的意義就在於，他是對現實的一種態度，這是我對他的基本界定。他對現實表達的一種態度，只是他的方式不一樣，和寫實主義的方式不一樣，和其他藝術的方式不一樣。

楊　衛：這個題目我非常喜歡，但是這個題目應該擺在有文化針對性地位置上，也就是說東方想像肯定是有一個針對的，就中國當代藝術的這個格局裡面可能是針對的某一類型，他才能構成他的一個價值傾向，我說的意思是想像是一個夠不著的東西，你才去想像，如果夠得著就可能不是想像，在某種意義上他是在當代的語境下重新去，想像我們的傳統而並不是一個真正的一個傳統，靠每個人的比較個人化的經驗中心去選擇我們的傳統，那麼如果說不是在一個當代語境裡面，他可能不是用想像，他可能用追憶。我很喜歡的美國一個學者原索安他說到中國的詩詞的歷史

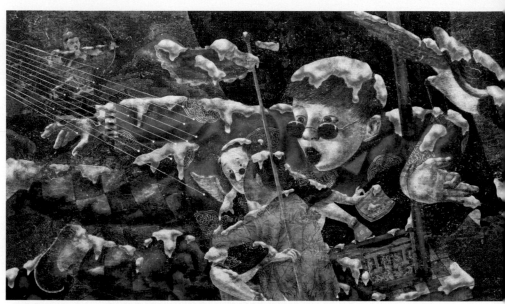

呂鵬，《雪》，58×103cm，紙本彩墨，2010年

他用到一個詞「追憶」，中國的從孔子到「五四」運動一代一代就像朱熹的說法「唯有源頭活水來」，他們是一代一代構成了一個整體，那麼今天就像郎先生提到的，老栗說的破碎的文化現實，那麼在這樣一種關係當中，最重要的還是立場，就是你從哪個立場出發，最後你走到哪，可能很難在當前說包羅時代的代表時代的東西，但是每個人能夠代表一類人，或者一種價值傾向，那麼這種價值傾向在今天這個社會裡面構成了今天這樣一個整體，站在東方想像的立場上走，最重要的就是在這個立場上把一個真正你認為的一個傳統文化你想像的傳統文化，真正的復活，在今天這個社會對我們所謂西方化這樣一個潮流的價值補償，事實上，看他們的每個人的作品其實都不一樣，雖然有的人複雜一些，有的人簡單一些，事實上每個人都很不一樣，但是在大的價值傾向上是一樣的，就是說還是趨同的，都是要找到自身文化的確認，但是這種確認是得益於這個時代，恰恰是得益於另外一方，比如西方，我們才有從回饋自身的從西方到東方的這麼一個過程，如果沒有那步我們就無需想像，本來就在東方沒有必要想像自己，所以恰恰是今天這樣一個關係中產生了這種類型的藝術。我想不應該用風格來看他們，更多的是談類型，他們代表了一種類型，在今天可能有幾個類型，他們代表了其中一種類型，也是因為這個類型的存在使得另外一個類型變得有意義，要不然的話就變成一個空無，所以在今天這個多元化的時代，提供了各種類型的存在，也恰恰是由於各種類型的存在構成了今天的這種豐富性。從西方到東方，我們有一種往自己的角度走，東方想像只是一個大的立場，最後成就自己還是自己能否代表了一個大的立場或者我就代表了東方，那可能是對每個藝術家的一個要求，其實我覺得他們這個展覽每個人都不一樣，都有很個人化的一種東西，他們的個人化集結起來提供了整體的一個方向，在今天也特別有價值。

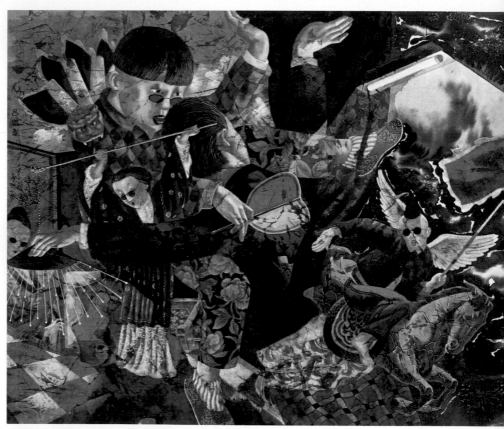

呂鵬，《無題-3》，53×66cm，紙本彩墨，2010年

劉驍純： 郎先生提出了一個很尖銳的問題，荒誕有沒有陷阱，我感覺到他提這個問題好像是説荒誕要不要劃一條界限，是不是不要走過這條線。我的感覺是這樣的，要是從理論上講，我覺得荒誕沒有陷阱，荒誕就是想像的一種方式，而且荒誕本身有高、下之分，有天才的想像和拙劣的想像，本身它自身沒有什麼陷阱，如果有陷阱的話，也是它在想像藝術家最初想像的時候人們受不了的時候它是個陷阱。像十五世紀博斯的想像力實際上影響了後代的超現實主義，我覺得在這個展覽裡很多人的想像力，都在博斯的作品裡能看到他的影子，雖然是好幾百年以前的人了，但既不是原始無束的想像，又不是宗教的想像，是個人帶著人性和社會的想像，我覺得這樣的想像在今天這個展覽裡的藝術家都有這個因素。我覺得荒誕對於展覽來説是一個比東方想像更關鍵的一個詞，我覺得這個展覽最關鍵的一個詞就是荒誕，就是荒謬性，就是藝術作品的荒謬性，藝術作品裡形式結構的荒謬性，藝術作品裡造型之間組合的荒謬性，這個荒謬性能追述到博斯那去。而且這種荒謬性不是原始無束的荒謬性，也不是宗教的荒謬，它就是心理的和人性的荒謬，這種荒謬它在回應一種社會的荒謬。我覺得這個東西對於一個藝術家來説，他是可以這樣選擇的，因為這個社會本身永遠有荒謬的一面，在人的心裡永遠有荒謬的一面。有的藝術家對這一部分特別敏感，可能就成了他藝術創作的主攻方向。在這裡，我覺得這個展覽集中了幾個人，而且在當前的中國當代藝術當中不光是參展的這些人，還有一些人，就是在這一方面特別敏感，這些人都是取得一定成就的人，都是有一定影響的人。當然，就參展的人來説，也有想像力的高、下問題，也有荒謬的高、下問題，這個也不一樣，就一個人自身來説，他也有他才能發揮充分自由的時候，也有在摸索的時候，摸索的時候也有很多想像，有的時候就顯現一點捉襟見肘。我第一個回答的就是關於荒誕的陷阱問題，我覺得荒誕就是有好的想像和拙劣的想像，沒有什麼陷阱。我覺得這個展覽最關鍵字還是「荒

誕」。這個荒謬裡就有很殘酷的荒謬，就是痛並快樂著，有痛的荒謬，有快樂的荒謬，有的是又痛又快樂，藝術家對這個的感應方式不一樣，他的神經不一樣，所以反映出來也不一樣。說「文化碎片」實際上是組成荒謬的一種方式，這是在當前出現比較多的現象，實際上，所謂「碎」，是改革開放以後首先是把文革的「大、一、統」打碎了，同時把傳統的東西打碎了，這些東西都要重新認識，這些東西都會用碎片的方式出現在藝術當中，我覺得這都是很正常的現象。我想能把荒謬性這個問題討論的深入一點，但是我現在也一下子說不深入，我覺得這個展覽，就很有意義很有價值。

郭曉川：就順著這個想像說一下，這個想像總是很迷人的，我們看到一個人坐在那，總是想知道他在想些什麼，想像總是給人一種無窮盡的發揮，所以開這個展覽就無意於看到眾多藝術家的一種頭腦裡的幻想，還是很有意思的，並且從整個風格和趣味上來講也是不盡相同。我感覺還是一個盛宴吧，還是反映畫家這種想像和幻想的盛宴，並且是一種多種風格的呈現，無論從理論研討，還是畫家的創作，還是能夠提供很有意義的思考的。這是我對整個畫展的真個一個正面的一個感受，同時它又引起了我的一些想像，就是一些思考吧。順便我說一下「東方想像」在這裡的「東方」，肯定不是「東方紅」的那個「東方」，因為「東方紅」的「東方」是個寫實的，是個實質的，比如太陽從東方升起來，這個「東方」是帶有西方化的「東方」，我們中國人從來以為我們是中國，我們不會說我們是東方，從這個點上來講它本身就帶有西方文化的很強烈的特點，當然這是一個命名的問題，這個就是順便說一下。再有就是剛才談到碎片的問題，碎片本身是後現代主義的一種解構，一種方法論的工具，剛才劉驍純先生也說，它是把它打碎的，然後從一個很奇特的就像結構主義的德里拉說過的一樣，他可以說我是一個凌雜工，我就拿著工

具這敲敲，那挖挖，我很可能就把你的大廈瓦解掉。實際上它是一種方式，我認為從實質上講今天參展的畫家還不屬於碎片這個系列，他這個方式還是現代主義的傳統，現代主義的傳統從哪來的呢？它就是從剛才郎先生談到過，超現實主義一種表現夢幻和幻想的色彩，這個流派和劉驍純先生談到的博斯，西方當然有這樣的傳統過來，現代主義更多的是受了佛洛伊德的影響，那麼他的理論，當時就包括超現實主義，畫展開幕邀請佛洛伊德出席，當然被佛洛伊德拒絕了，我想從這點上來講，毫無疑問他是從更多的接受了西方現代主義的傳統。回過頭來，不光是有我們這個荒誕，有一個深入的研討，我想這種現象不一定就存在與荒誕之中，更多的也存在我們普遍的一種創作當中。所以我想如果說發覺荒誕這種深度的話，就和郎先生談到的有點能夠接上這個插口。那就說它的社會性，它的批判意義，我想這是在任何一個時代，一個藝術品它必須要承擔的東西，當然也有郎先生談到的智慧，它在藝術品當中我想流傳下來能夠成為偉大作品的更多的是它的社會性，我想強調的就是荒誕並不是簡單的一種拼湊，不是說把大家搞的確實荒誕了，這個荒誕就為荒誕而荒誕，這個作品就很值得懷疑。另外就是游離這種所謂的社會性，它更多的是表達剛才談到的這種純專業上、純業務上的藝術自身的語言的純化問題，這應該是一個高難度的課題，就是說怎麼能做的很純粹，這應該是一個藝術家永久性的課題，這純粹性如何和社會性或者是你要表達的智慧，這個智慧很重要。

嚴長元：我是中國文化報的嚴長元，我關注這個展覽有一段時間了，我想從我個人的角度，談一下自己的感受，我覺得看了這些作品之後，我的第一感受就是，東方想像的這一背景顯示了中國本土藝術家文化自信和回歸，這些作品有的以民間神話傳說靈怪為文本創作想像和創作的。我覺得不約而同的與北京關於民間民間文化保護的一個展覽非常熱，全國也興起

了這樣一個熱潮，跟大家對民族傳統文化的重視，和認識相呼應，反映了藝術家的一種憂患意識，一種責任感。第二點，像想是創造力的源泉，想像力的匱乏也是制約當代藝術發展的一個重要原因，但是如果這種由巨大推動作用的想像和東方意蘊的結合，他散發的這種東方式的魅力，在觀眾面對畫作的時候，被想像力引導，油畫只是一個工具和材料而已，更大的給人的無限的審美享受才是它更大的現實意義。第三點，對於東方想像作為一個藝術流派，一個藝術流派的產生和興起，應該有一個時代的特性，我覺得東方想像作為一個新產生的一個藝術流派來講，應該是反映了在當今的藝術格局中，東方文化的這種地位和魅力。

殷雙喜：想像應該是沒有極限的，你的立足點可以尋找，但是你的思路你的思維似乎不應該規定一個界限，我的意思是說當我們換一種眼光，看我們傳統的資源之後，不同的畫家面對不同的文化，有一種跨文化的自信，有一個問題就是這種想像力對藝術家跨文化，的判斷的尋找，識別能力，可能是個挑戰，就是我們往往說一個人胡思亂想，那麼也就有人非胡思亂想，就是想像有一種識別能力，我聽說有科學家作試驗，把老鼠放到一個迷宮裡頭，他怎麼樣的鑽出來，就是出入不同的文化迷宮的自信，和能力，我覺得郎老師擔心的就是掉到這個陷阱裡能不能，再出來，就是能進能出的一個問題，這兩年有好多展覽都是監獄啊，進出的這個問題，我覺得這個問題可以引起我們的重視，就是我們腳踩在這片土地上呢，可能要具備一種跨文化的一種理解和出路，我們對其他文化，我覺得文化是一種綜合體，甚至醞釀著生活和氣息，我們單純的在印刷體和畫冊上，或者就是在國外的博物館看一些畫，我們還不能說我們理解了不同的文化和思維方式，這樣的話在與不同的文化交流用我們的作品進行對話的時候，我們自以為是已經具備世紀陽光了，可是人家還是覺得你的地域性非常強，這是我自己的一個觀點。我覺得這次展覽中間像梁

長勝啊，像豈夢光，像呂鵬啊，他們幾個作品裡有一個特製我提出來就是幽默感，我們東方人對幽默感的研究不太重視，因為我們這個國家這個民族數百年來一直是落後挨打，真個是天災人禍政治鬥爭，國外的藝術家看我們的中國藝術總覺得我們太沉重，特累，顏色也深，也苦，就這種勞苦勁就特別重，怎麼樣去通過藝術的方式去面對現實，當然85時期的一些作品，他的基調的一種反叛一種憤慨，藝術憤青的那種強烈的東西，在今天我們能不能有一種不太淺薄不太油滑的超越生活，在精神方面超越生活的一種態度，我們藝術家如果能在這個方面通過我們的想像，讓我們的畫面跟人一種會心的一笑，一種生活的樂趣，給人一點樂趣。對生活的信心和樂趣，活的有滋有味的，這個像老北京的市民，他們有一種生活的幽默，超越他那種並不豐裕的貧瘠的生活，像貧嘴張大民那種，在這種底層人民中間，中國文化中間，有一種生活的樂趣和信心，這一點藝術家也給我們多一點和諧因素，多一點建設性的因素，這大概也是一種超越，我這是一點希望。

26
批評家文章

　　展覽需要批評家對作品進行導讀，於是有了藝術評論，這些評論文章也成為媒體刊登、畫冊評論的重要內容。手邊有廣西出版社的一套《批評的年代》，將20世紀中國美術評論家的文章結集成三卷，由賈方舟先生主編，可以一窺中國「老中青」三代批評家的文采。名單如下：

卷一： 何溶、邵大箴、水天中、陶詠白、郎紹君、賈方舟、劉驍純、皮道堅、陳孝信、彭德、鄧平祥、栗憲庭。

卷二： 高名潞、王林、易英、殷雙喜、費大為、魯虹、范迪安、李小山、楊小彥、黃專、朱青生。

卷三： 孫振華、島子、徐虹、顧丞峰、馮博一、高嶺、冷林、黃篤、朱其、邱志傑。

【案例參考】站在東方想像──在全球化浪潮下掀起「東方想像」風

刊登：第23屆亞洲國際美術展（AIAE）東方想像特別展圖冊

作者：義豐　博士

上帝是位藝術家

藝術家創造藝術，就像上帝創造世界一般。

藝術家有一種「創造宇宙的想像力」；當內心充滿藝術的狂喜時，他可以跨越夢境與現實的藩籬。

英國浪漫主義詩人柯立芝（Coleridge）詩云：

「萬一你睡著了呢？萬一你在睡眠時作夢了呢？萬一你在夢中到了天堂，在那兒採下了一朵奇異而美麗的花？萬一你醒來時，花兒正在手中？啊！那時你要如何呢？」[3]

莊周夢蝶，蝶是我，我是蝶？一夢至今，蝶我難分。

想像，讓人生美得如真似夢。

深夜在聊天室遇到柏拉圖

為了加深對藝術與想像的瞭解，我進入網路的聊天室。

這是一個以探討美學為主題的網路族群，會員個個大有來頭，取名蘇格拉底、柏拉圖、康德……都在這個聊天室內。

今晚我發起一帖──談藝術與想像。

[3] JOSTEIN GAARDER〈Sophie's world: a novel about the history of philosophy〉，蕭寶森譯，《蘇菲的世界》台灣智庫文化，1995年8月初版

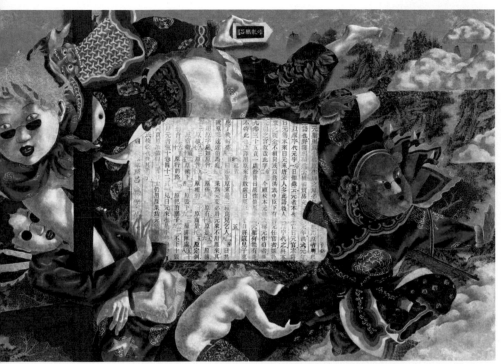

呂鵬，《雲水之間》，46×68cm，紙本彩墨，2006年

遊戲規則是這樣子的，與會人員必須以角色扮演的方式，仿照所扮演者角色立論主張來發言，於是柏拉圖說、子曰……紛紛登場。

　　這場虛擬論壇盛況空前，不止來了柏拉圖、亞里斯多德、康德、……，連韓非子、顧愷之、劉勰……也聞風而至；一時間中外古聖先賢齊聚一堂好不熱鬧。由於議題明確，發言十分踴躍，留下網友發言記錄，整理如下：

柏拉圖（Plato, 427-347 B.C.）：

　　藝術就是模仿。藝術只能模仿幻相，見不到真理（Idea理式）。舉例來說，床有三種：第一是床之所以為床的那個床的理式（Idea）；第二是木匠依床的理式所製造出來的個別的床，第三是畫家模仿個別的床所畫的床。由於實際的床是理式的床的「摹本」，畫家的床是實際的床的「摹本」，所以從認識論的領域來說，經過一次又一次的「摹仿」，藝術的知識含量最少，離開真理最遠。[4]

亞里斯多德（Aristotle, 384-322 B.C.）：

　　「吾愛吾師，但吾更愛真理。」

　　對「摹仿」的解讀與柏拉圖有不同的見解；藝術所模仿的決不如柏拉圖所說的只是現實世界的外形（現象），而是現實世界所具有的必然性和普遍性即它的內在本質和規律。畫家理應畫得比實在的更好，因為藝術家應該對原物範本有所改進，肯定藝術比現象世界更為真實。[5]他曾在《心靈論》中說：「想像和判斷是不同的思想方式。」算是西方最早提出對想像的關注。

[4]　王柯平《西方美學理論的重要基石——摹仿論的喻說與真諦》文章來源：《中國美學》2004年第1輯

[5]　朱光潛《西方美學史》中國長安出版社2007年5月第一版，第32頁

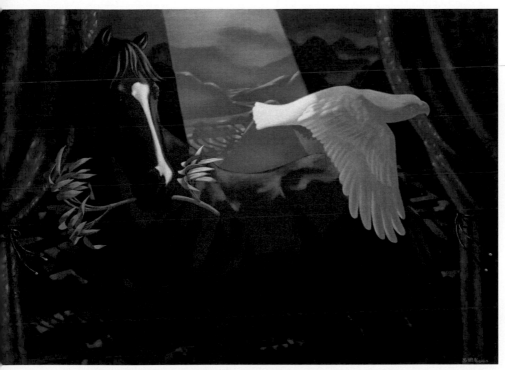

呂鵬，《掠過》，85×118cm，布面丙烯，2011年

韓非（約281-233 B.C.）：

　　在中國思想史上，第一個給想像一詞作本質説明的是韓非。他在《解老篇》中説：「人希見生象也，而得死象之骨，案其圖以想其生也，故諸人之所以意想者皆謂之象也。今道雖不可得聞見，聖人執其見功以處見其形，故曰：『無狀之狀，無物（象）之象。』」「道」是抽象的，人的感官不能直接感覺出它的存在，但是「道」如果體現為事功，則人們根據具體的事物就可以把它推論出來。在這裡，感覺無濟於事，必須應用思維（「想」或「意想」）。韓非把種情形比之為案圖想像。[6]

王弼（A.D. 226-249）：

　　夫象者，出意者也。言者，明象者也。盡意莫若象，盡象莫若言。言出於象，故可尋言以觀象；象生於意，故可尋象以觀意。意以象盡，象以言著。故言者所以明象，得象而忘言；象者所以存意，得意而忘象。……是故，存言者，非得象者也；存象者，非得意者也。象生於意而存象焉，則所存乃非真象也；言生於象而存言焉，則所存乃非真民。然則，忘象者，乃得意者也，忘言者，乃得象者也。得意在忘象，得象在忘言。故立象以盡意，而象可忘也；重畫以盡情，而畫可忘也。[7]簡單的説，所謂的形象（象）來自意念的想像性（意）發揮。

6　蔣孔陽《論文學》一想像；來源：詩人（www.cnpoet.com），原文：http://www.cnpoet.com/changshi/lilun/139.htm
7　王弼《周易略例・明象》，《王弼集校釋》，中華書局1980年顧愷之《魏晉勝流畫贊》，《中國書畫全書》，上海書畫出版社1992年

呂鵬，《新神仙傳-1》，34×22.5cm，紙本彩墨，1996年

顧愷之（約A.D. 344-405）：

　　凡畫，人最難，次山水，次狗馬；台榭一定器耳，難成而易好，不待遷想妙得也。[8]所謂「千想妙得」就得充份想像。

達・文西（Leonardo da Vinci, A.D. 1452-1519）：

　　畫家是所有人和萬物的主人：加入他想看駭人的怪物，滑稽可笑的東西，或者動人惻隱之心的事物，他是他們的主宰與創造主。事實上，由於本質、由於實在、由於想像力而存在於宇宙間的一切，畫家都可先存之於心中，然後表之於手。他並且把他們表現得如此卓越，可以讓人在一瞥間同時見到一幅和諧勻稱的景象，如同自然本身一般。[9]

宗炳（A.D. 375-443）：

　　聖人含道映物，賢者澄懷味象。至於山水質有而趣靈，是以軒轅、堯、孔、廣成、大隗、許曲、孤竹之流，必有崆峒具茨、藐姑、箕首、大蒙之遊焉，又稱仁智之樂焉。夫聖人以神法道，而賢者通；山水以形媚道，而仁者樂，不亦幾乎？[10]一句澄懷味象，道出心靈想像與現實具象間的主客地位。

劉勰（約A.D. 465-520）：

　　古人云：形在江海之上，心存魏闕之下。神思之謂也。文之思也，其神遠矣。故寂然凝慮，思接千載；悄焉動容，視通萬裡；吟詠之間，吐納珠玉之聲；眉睫之前，卷舒風雲之色；其思理之致乎！故思理為妙，神與物遊。神居胸臆，而志氣統其關鍵；物沿耳目，而辭令管其樞機。樞機方通，則物無隱貌；關鍵將塞，則神有遁心。[11]思者想像也，可以穿越時間與空間，于天地間自由神遊。

8　顧愷之《魏晉勝流畫贊》，《中國書畫全書》，上海書畫出版社1992年
9　張弘昕、楊身源編著《西方畫論輯要》，江蘇美術出版社，2006年，第116頁
10　宗炳《畫山水序》，《中國書畫全書》，上海書畫出版社1992年
11　劉勰《文心雕龍・神思第二十六》

呂鵬，《世界-1》，84cm×79cm，紙本彩墨，2005年

丟勒（Albrecht Dürer, A.D. 1471-1528）：

　　許多世紀以前，賢明的君主們對偉大的繪畫藝術給予了很高的榮譽，使傑出的藝術家們獲得了榮華富貴，認為藝術家的創作近乎神的創造力。一個優秀的畫家，內心充滿各種形象，假如他能長生不死，則胸中的「意象」也會取之不竭。[12]

哥雅（Francisco José de Goya y Lucientes, A.D. 1746-1828）：

　　只要理性一旦睡著了，夢幻中的想像就會產生妖魔鬼怪。但是想像應當與理性結合在一起而成為藝術的泉源，以及一切藝術傑作的泉源。[13]

德拉克洛瓦（Eugène Delacroix, A.D. 1798-1863）：

　　想像，對於一個藝術家來說，這是他所應具備的最崇高的品質；對於一個藝術愛好者來說，這一點同樣不可缺少。[14]

康德（Immanuel Kant, A.D. 1724-1804）：

　　企圖調和古典主義所強調的理性與浪漫主義所強調的想像，把想像力與理解力的自由和諧看成是審美活動的基本特點之一。認為藝術具有「自由的遊戲」的含義。正當地說來，人們只能把通過自由而產生的成品，這就是通過一意圖，把他的諸行為築基於理性之上，做藝術。[15]

[12] 遲軻主編《西方美術理論文選》（上），江蘇教育出版社，2005年，第101頁
[13] 張弘昕、楊身源編著《西方畫論輯要》，江蘇美術出版社，2006年，第230頁
[14] 張弘昕、楊身源編著《西方畫論輯要》，江蘇美術出版社，2006年，第341頁
[15] 曾繁仁《康德論藝術》文章來源：山東大學文藝美學研究中心2008年4月9日

呂鵬，《武士》，63×91cm，紙本彩墨，2005年

黑格爾（Georg Wilhelm Friedrich Hegel, A.D. 1770-1831）：

「最傑出的藝術本領就是想像。」[16]藝術品作為創作實踐的產物就不僅是自然的、感性的、現象的，而且也是人化的、理性的，總之，是感性與理性的統一。[17]

保羅‧克利（Paul Klee, A.D. 1879-1940）：

藝術不是仿造可見的事物，而是製造可見的事物。線條的表達中原本存在著一種抽象的傾向：限制在外輪廓線以內的想像圖形，具有神話般的特性，同時又能達到很大的精確性。圖形越純潔——在線條表現中強調了更多的形式因素——它就越不適宜表現可見物的真實性。[18]

本貼總結：

想像，既有理性的成分，也有感性的思維；既能表現為可見的形體，又是不可說、非常道的創作心法。

尋求全球化下的獨特基因

當今面對「全球化」的同質化文化威脅，西方文明夾著優勢的媒體、網路傳播力量，正積極地把世界整合成一個地球村。不論你身處何地，想到一頓溫飽就找「肯德基」、「麥當勞」；與朋友小聚會約到「星巴克」喝杯咖啡；好萊塢明星的穿著是時尚的指標；CNN可以24小時將世界各地新聞在電視台為你即時播報，而你對這個世界的認識就在於播報員的取材與評論了。

與此同時再回頭來看我們目前談論的「東方想像」就更有意思了；東方是一種概念，它的意義不在地理上，而在文化上。什麼是文化？錢穆先生說的簡明扼要：一國家一民族各方面各種樣的生活，加進綿延不斷的時間演進，歷史演進，

[16] 曾繁仁《康德論藝術》文章來源：山東大學文藝美學研究中心2008年4月9日
[17] 曾繁仁《黑格爾美學初探》文章來源：山東大學文藝美學研究中心2008年4月9日
[18] 遲軻主編《西方美術理論文選》（下），江蘇教育出版社，2005年，第584頁

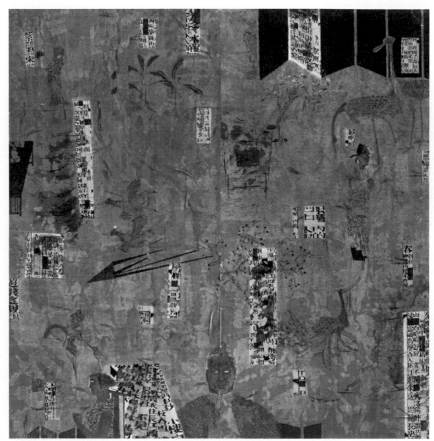

呂鵬，《卜算子》，132x128cm，紙本彩墨，1993年

便成所謂文化。錢賓四先生曾形容中國文化的傳承好像是一族的人接力在跑馬拉松（中國是一個人在作長時間長距離的跑。）[19]

中國傳統文化是一個民族的根基，是再次與外來文化混合的「基因」，有效保持這個「基因」，我們雖穿西服、説英語，仍能彰顯是具有千年文化底蘊的中國人。我們的文化上溯自先秦諸子、兩漢經學、隋唐佛學、魏晉玄學、宋明理學到清代樸學，乃至於近代的西學，其實是一脈相傳的，這條民族思想發展的軸線，融合「儒、道、釋」為一體，其間在不斷地「通變」的精神下與時俱進地延續開來。而「通變」是中國文化資源再利用的主導精神，它既不「泥古」，也不是一味求新。如何「通變」？便有賴於對固有文化內涵發揮現代的想像力，

對未來需要充滿想像

詩人余光中在其《鼎湖的神話》使用了大量的古老傳説：

> 鑄的是盤古公公的鋼斧
> 劈出崑崙山的那一柄
> 蛀的是老酋長軒轅的烏號
> 射穿蚩尤的那一張
> 涿鹿，涿鹿在甲骨文裡⋯⋯

中華文化五千年歷史裡，充滿太多迷人的神話，動人的傳説，無法細數的千古風流人物，無窮無盡不及親訪的大塊山河；只要你能發揮足夠的想像，便可穿越時空任情神往！

[19] 錢穆《國史新論》之《中國文化傳統之演進》廣西師範大學出版社2005年1版

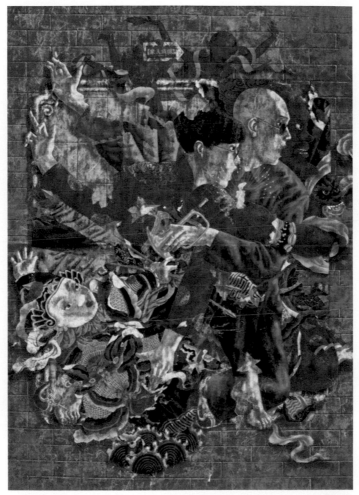

呂鵬，《眾人成仙-1》，180×130cm，紙本彩墨，2007年

好的故事往往跨越國界，花木蘭到了好萊塢，依舊是中國形象的花木蘭；中國神奇的武俠世界，可以讓李安的《臥虎藏龍》風靡國際影壇；而中國三大發明中的火藥運用，同樣地可以使蔡國強的當代藝術揚名世界。

　　《東方想像》是對固有文化的敬禮，是期許現代人重新擁抱傳統，讓過往浴火重生再造當代傳奇。

　　東方想像力的發揮，將有助於中國在地球村樹立獨特的標記，是民族傳承不朽的基因，進而融合成為世界性的文化資產。

　　　站在東方想像，創作世界級的藝術——
　　　「只要我們能夢想到的，我們就能夠實現。」[20]

[20] 美國甘迺迪宇航中心（Kennedy Space Center，縮寫為KSC）大門上的人類誓言

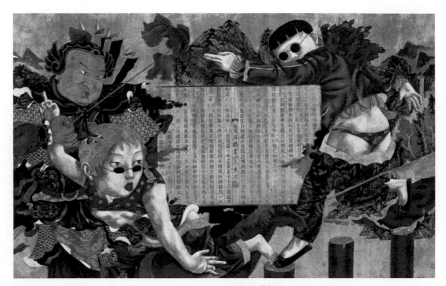

呂鵬，《功夫·魚-1》，42×68cm，紙本彩墨，2007年

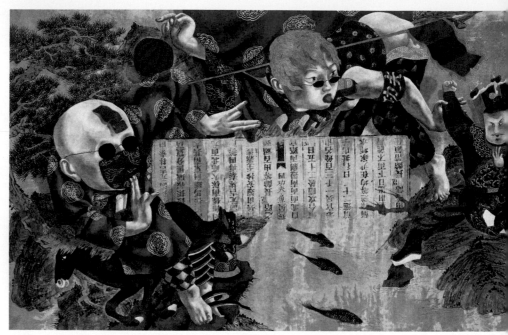

呂鵬，《功夫‧魚-4》，132×84cm，紙本彩墨，2007年

------ 27 ------
媒體宣傳

　　這是我為「東方想像」首屆年展撰寫的文章；當時以「想像是陶
詠白先生」在「中國油畫」發表。結果編輯部誤以為是陶先生所寫，
直接就以他的名義來刊登；陶先生看了這篇文章十分喜歡，只是笑
稱：「這根本不像我的文筆，我也寫不出這樣的文章來。」

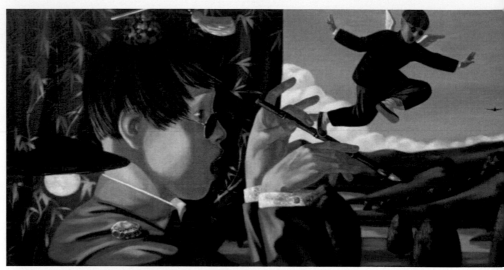

呂鵬，《夢筆生花》，40×80cm，布面丙烯，2011年

【案例參考】想像成就大師──想像是陶詠白先生，為東方想像展覽而寫

作者：義豐　博士
刊登：中國油畫

我從沒想過，活到這把年紀，還有機會成為一位如此出色的藝術家。

花了大半輩子，引導人家如何看畫，影響人家如何作畫，但從沒夢想過：有一天自己能拾起畫筆來作畫。

寒冬的午後，我斜坐在躺椅上，朋友送來一本《東方想像》的圖冊要我寫點東西，畫家多數是熟悉的名字，但所有的畫面卻是陌生的，第一回認真看這些畫，腦子一團疑問？……為什麼有一群人這樣畫，到底在畫些什麼？

午後的陽光很暖和，我的腳剛動過手術，換了個姿勢，感覺舒服極了，舒服的令人神往……

隔壁是女兒的工作室，他是搞設計的，閒暇也畫點畫，剛繃好的畫布就放在畫架上，……

旁邊還有一台據她說可以通向世界的電腦，上個月經由她的演釋，我學會與上海的朋友交談，……

我沒有遲疑的畫下第一筆，不需既定的形象與構圖，就如同盤古開天的混沌世界……

「是孫良嗎？」……

「看到你幾幅畫」……「很有意思，你簡直把自己成為藝術新天地的造世主，利用那些飛翔和浮游著的生命體，以奇特的姿態展現著生命的美感。」我一面在網上給他留了短信息……

筆鋒一轉，很快速的的完成另一個形體，那是一個巨大的飛蛾，突然我覺得有必要與遠在昆明的曾曉峰聊聊……

　　「我的朋友稱這是《魔圖》，我個人認為：藝術想像一定是收斂的、集中的、並且是有針對性的。它與現實相關、與個體的生存經驗相關，這種收斂、集中、針對，是一種恰如其分的分寸感，它遊離在現實與超現實之間，在意料之外而又在情理之中。」……

　　「脫離現實的想像是一個美麗陷阱，自娛的遊戲，無法表達藝術家的生存感受。」

　　「藝術家在謀劃作品時借用想像，利用想像是一種較為明智的狀態。在借用與利用的後面，存在著一個焦點，這個焦點就是藝術家對現實人生的態度。想像作為遊戲，較易被克隆，如同流行性感冒，最終墮落為樣式主義。想像作為藝術家表達人生態度及生存感受的利用物時，它會攜帶著極強的個人資訊橫空出世。……」

　　平日話語不多的曉峰，談起藝術來竟是如此滔滔不絕……

　　利用他議論的同時，我在白紙上隨手勾了個小稿，包含有各種各樣的怪物，比如惡魔般的虔誠的祈禱者，醜陋的水牛，多頭的怪物，無禮的蛇，討厭的公雞，悠閒的大象，隨和的天使以及各種小精靈等等。……

　　「叮噹！叮噹！……」有人按門鈴……來自電腦……

　　「長勝啊！」──是梁長勝

　　「我正隨手勾著畫呢？線描還真不容易啊！但很過癮，好像這些圖像是自然由身體流露出來似的，上回你提到這種感覺，說：繪畫對你不是創作，而是自然本能的流露，我現在總算體會了……還是強調一句：不易啊！……」

　　隨口聊起了「索家村」藝術部落被拆了……

　　「我的畫室首當其衝，第一批被拆了……」曉峰在網上不勝唏噓……

　　「前幾週我才去索家村看了一趟豈夢光的畫……」

「他的畫風變了，以往自稱：我的畫通常環境很大，場面比較複雜，而人卻很小，但我的興趣卻仍然在人的問題上，我很想知道其他人對『人』是怎麼想的，所以我的作法有如帶著朋友登高俯瞰，看看這個世界的模樣，也看看人是怎樣的角色。我們看到了環境，也看到了環境中的人，他（她）們為環境所侷限，為自己營造的社會所分割，為自然所孤立。我們未必能理解他（她）們在幹什麼、想什麼、但是我們知道在這個龐大而堅硬的世界面前人的尷尬是微不足道的。……」

「現在把人物放大了，誇大人物的造型與姿態，加入中國固有的一些老典故，更加調侃時代的荒謬感」

「另外一位在索家村的朋友是呂鵬，他的房子還沒拆，但也知道無法久留了……」長勝說。

「呂鵬是那位堆積文化碎片的畫家嗎？」

「我手邊剛好有老栗（栗憲庭）有一段評論，寫他很深刻：中國這一百年，先是經歷五四中國傳統文化破碎的時期，其後，五四至毛澤東時代建立的文化傳統，又在改革開放中破碎。我這裡所謂的文化傳統是指一種完整的價值體系，所以近20餘年，開放使我們的時代像一個大垃圾桶，歐陸風情和大屋頂，可口可樂和文人茶道，搖頭丸和祖傳秘方，或追趕時尚，或沉滓泛起，新舊良莠一齊向我們湧來。我們已經沒有了任何選擇和判斷的能力，因為我們已經沒有了價值的支點，我們只有短期的功利，我們只有慾望，這時，中國人所謂的文化，其實只是一些文化的碎片，在我們的記憶裡，也只是一些沒有系統的文化的堆積。我以為通過這種社會背景，可以容易理解呂鵬的作品。……

「有空再去看看他的畫……」

終於結束了電子會談，想起這種跨越時空的世界，很早唐輝就開始描繪了，他從創造〈時間機器〉開始，一連串的《飛行機器》〈在DOS的軌道上〉，預言星際大戰的〈時空一擊〉與人類未來的〈蛋白質記憶〉，很佩服有時藝術家竟成為未來的先知。……

有人預言未來，就有人回顧過去，劉大鴻最近以來就嘗試融合中外古今。利用歷史真實，重組形象，形成一種文本意義的意識形態的、超歷史的總體性。形象實際上被轉化成一種詞彙，在超現實文本的總體性下，被賦予了新的含義，用來圖繪一種意識形態實踐後的現代真實社會。

不自主，我又恢復批評家本能，一個接一個的神遊了起來。

好不容易恢復畫家的狀態，換上鉛筆來……

我採用了一種類似照相般的手法，讓黑白與色彩的強烈對比，灰白部分喻示著某種過去，成為留在人們心中的「印象」，所有的色彩在高度凝練後都已「失色」，而生命就這樣自顧自走過去。這時從畫面上我看到了鐘飆的影子……

更扯的是——

此刻，

我突然耳朵長成了翅膀，

整個人憑空自由的飛翔了起來。

我換上一根神仙棒當畫筆，

畫一座東方樣式奈何橋，

一端是蒙娜利莎的吶喊，

另一端是孟特的微笑。

彷彿間，

我成為一位藝術大師。

而　這一切的成就，

我要歸功於——

哇！

想像！

在望京花園暖冬的午後，那張空白的畫布，留下以上的文字。

後記：這是一篇想像是評論家陶詠白所寫的虛擬性文章，其中引述的批評家觀點包括水天中、栗憲庭、朱其、皮力、鄒昆凌、李旭、葛紅兵、劉建龍；力求為本次參展作家有個概括的面貌，並以評論家成為藝術家的角色扮演，來凸顯現象力的趣味與寬闊。

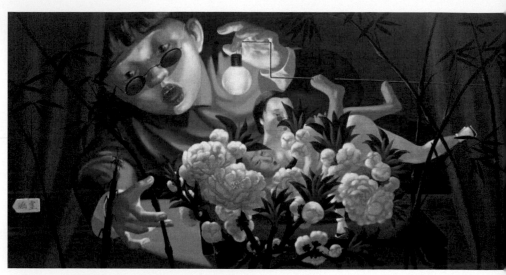

呂鵬，《竹與桃花》，40×80cm，布面丙烯，2011年

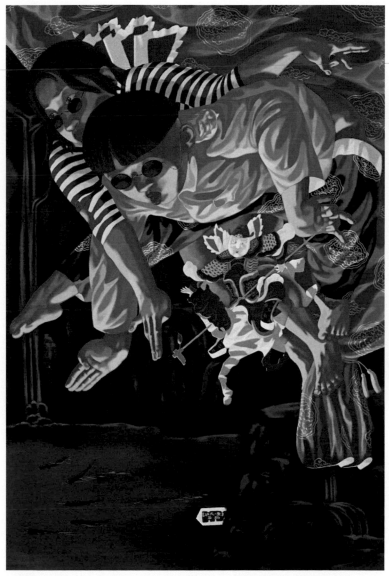

呂鵬，《功夫·魚-5》，118×85cm，布面丙烯，2007年

$$\begin{array}{c} 28 \\ \textbf{媒體訪談} \end{array}$$

　　展場上，藝術家經常面對媒體的提問，一些簡單的訪談，當然可以臨場自由發揮；然而面對比較深入的人物專訪，務必事前讓對方先提訪談大綱，請藝術家先備足功課，這樣更有助於訪談的順利進行。

【案例參考】呂鵬訪問[21]（節錄）

本次採訪刊登：香港Asian art news 2013年2月

姚泊敦： 你的作品充滿了不同符號的對比，比如是中、西方的對比，古、今的對比，男、女的對比。為什麼要引用這些符號呢？符號間的對比又帶出了什麼的意思？

呂　鵬： 這是跟我在大學時候的學習經歷有關係的。因為我在大學時學習的是中國傳統繪畫，而我在學校（北京教育學院）教的也是傳統的中國畫，所以我在有關中國傳統的東西上的考慮會比較深刻一點。同時候，我也看過很多西方藝術，對西方藝術比較瞭解，因此我希望以自己的方式，把東方和西方的文化藝術融合在一起。我希望別人看我的畫時，看到的每一個局部，都是中國傳統的樣式。而組合在一張畫時起來時，就成為了當代文化，這就是我的想法。

21　本採訪稿用藝術家呂鵬提供。

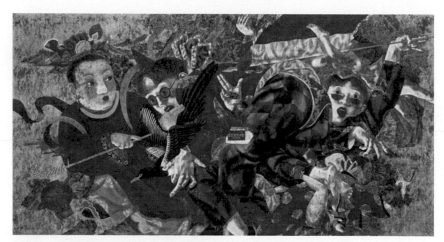

呂鵬，《踏歌行-2》，104×200cm，紙本彩墨，2008年

姚： 我也發現你的在作品，所表現的顏色比較艷俗，是什麼原因影響到你的表現風格呢？

呂： 我以前學習的時候，對中國傳統的壁畫很感興趣，而且在大學本科畢業之後，我還研究過唐卡繪畫構成形式，對它的顏色——紅色、綠色、藍色、黃色的搭配和構圖特點有過研究，所以把這些印素都放在我的繪畫之中。

姚： 你的作品之中，也包含了裸體的人像，它們又具有什麼的意思呢？

呂： 裸體本身沒有什麼意思。以前我畫過一些身穿破爛衣服的人，他們身上的衣服有著很多破洞，那個時候有一種意思，因為我畫的都是中國傳統的衣服，而衣服本身帶有中國傳統文化的象徵，因此它們暗示了中國傳統文化在現代肢離破碎的狀態。但具體上，人體是沒有過多的意思。

姚： 什麼因素影響到你的創作，例如是個人成長的經歷，對政治、文化的反思，又或者是市場的需求？

呂： 這個問題比較大，我只能先從最容易的地方開始回答。首先我對中國傳統文化非常感興趣，我從小的學習就這樣——書法、篆刻，我都做，而且我也生活在一個比較傳統的環境，因此比較多接觸到傳統的文化，也有一點研究，這是第一；另外，當我真正接觸繪畫的時候，接觸到很多西方當代藝術，包括西方的古典藝術，這些對我而言都很有影響，在我的畫中也有所表現，而且這個表現是有歷程的，可分別出幾個時期，比如說在十六年前，我剛剛大學畢業的時候，我的畫的風格都是黑白的，比較憂怨、比較深沉、含蓄，那個樣式是從中世紀義大利繪畫中得來的。之後慢慢的過渡到另一個時期，從唐卡、從壁畫中衍生出新的感覺、元素，包括顏色、造型。從唐卡藝術中，

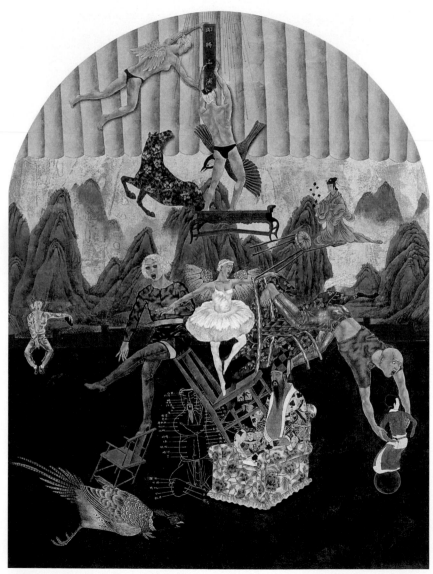

呂鵬，《即將上演》，120x90cm，1995年

我吸收到很多造型上的內容，例如人物之間交叉的造型。（什麼是唐卡藝術？）西藏一種專門的繪畫，有段時期我很感興趣，所以看了很多。另一種是中國傳統的壁畫，我從這方面吸收了很多東西並融入到我的畫作裡，所以這就是我第三個時期主要做的工作，如果第二個時期是一個過度的話，那麼第三個階段就是比較成熟的階段，一直到現在，包括我從2000年開始以丙烯在布面上創作的作品。

姚：從你不同時期的作品看來，都有不同的參考對象，你認為模仿這些不同對像是學習的必須過程嗎？

呂：實際上不是模仿不同的對象，而是不同的時期有不同的關注點。我在這一個時期對一個對象很感興趣，那麼這些東西肯定會對我有影響，即使不去畫，也會有影響。當到達下一個階段時，雖然我對另外一些東西很感興趣，但是我會把之前所受的影響延續下去。

姚：你的作品，在國際藝術市場上都很受歡迎，當你創作的時候，會不會考慮到市場的需求呢？

呂：這個應該不在的考慮範圍之內。舉一個最明顯的例子：之前有一個畫廊，他們買了很多我的作品，那時候我正想創作一些丙烯顏色的作品，他們勸告我不要這樣做，認為這是耽誤時間，因為要重新開闢一個市場，很麻煩。但是當時我的興趣到了，不能停下來，結果我因此而跟那畫廊終止了合作。但我認為很值得，因為這是我的興趣所在。至於在作品完成之後肯定是要考慮到銷售和收藏的事，那時另一個問題。

呂鵬，《世界-4》，84×79cm，紙本彩墨，2005年

姚：以丙烯顏色創作，已經在西方風行多時，以此作為創作媒介對西方市場而言，會不會失去了特色？

呂：我開始的時候，並沒有考慮這個問題，因為我覺得一張畫對於市場而言，好不好，不取決於運用了什麼材料，而是取決於你畫得好還是不好。有一些收藏家，是很喜歡我現在的這些作品，另外有一些人，尤其是外國人，對我的作品是很感興趣，我的一些比較大的、重要的作品都在外國收藏家手裡，這就說明了你的畫技如果是好的，用什麼材料也沒有所謂。

姚：你認為創作是你生活的一個部分嗎？

呂：對。我可以隨時隨地得到一個新的靈感，然後放在我的創作之中。我的作品都是一套一套的，而且我會給它們一個總名字，代表了一個總的想法，而之下就衍生了不同的概念，比如是「穿牆而過」、「聲色江湖」，都是一些具中國特色的作品。我剛剛開始了一個新的，我準備叫作「功夫‧魚」。這是特別有意思的，因為在北京有一道很有意思的菜便叫作功夫魚，這道菜要做很長的時間，把一條新鮮魚煮得很爛，連魚骨也吃不到。但我只利用這個名字，把它放在畫裡面。你可以唸成「功夫魚」，這感覺是一道菜，實際上是關於我對中國文化的感覺，而且還帶點幽默。有一點是一直貫穿在我的作品之中，就是我不要太強的、某一方面的色彩，比如說政治、色情、幽默，我都不需要太強烈，我需要什麼都只帶「一點點」。二、三十年代，有些記者評論那個中國老上海導演蔡楚生導演的作品，就是說他有一點點對人類的良知，我覺得這個評語特別有意思。因為人本身是很複雜，不可能非好即壞，所以人經常是有一點點這，有一點點那，一點點其他的都放在一起，這才能夠是一個人。所以我的作品都是有「一點點」的，有一點點政治色彩、有一點點色情、有一點點幽默，全都放在一起，然後變成了一種味道比較怪的東西。

呂鵬，《遊園驚夢-1》，230×200cm，紙本彩墨，2008年

姚：也就是說，當我看到這份作品時，我看重了某個部分，我把自己投放進去，整個畫面都變成了我的思想。

呂：對，所以這畫面不同的人看，會有不同的感覺。有一次，一個收藏家跟我聊天時說，我的畫應該放在一面牆上，沒有任何東西，他一天會無數次走過，但他每一次走過都會發現一些我從來沒有發現的東西。實際上這正是中國傳統繪畫中非常研究的東西，就是「體會」，所以有句話就是「即白當黑」，實際上白的地方什麼都沒有，但是你要去看，天天去看，你會漸漸瞭解白的地方有什麼意象。

姚：你對中國近年的藝術發展有什麼看法？

呂：我覺得現在是一個很特殊的時期，最擔心的是北京奧運會以後中國的藝術會怎麼樣。現在的中國藝術，不完全是為了藝術而藝術，而是因為市場。其他的因素也太多了，影響它的發展。到〇八年以後，可能會有大批的藝術家被迫轉向其他的工作。這樣的事有好有不好，不好的是，現在熱鬧的氣氛就沒有了；好的就是它把一些為市場而藝術的人給淘汰掉，而留下真正的藝術家，他們的作品時間長了以後會更有意思。

呂鵬，《遊園驚夢-3》，104×200cm，紙本彩墨，2008年

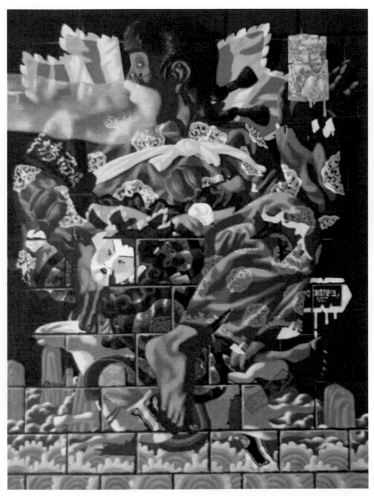

呂鵬，《穿牆而過-2》，85×65cm，布面丙烯，2000年

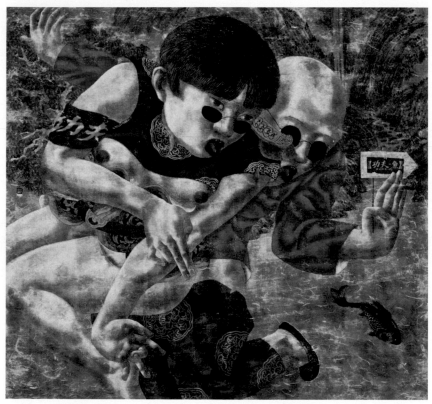

呂鵬，《功夫·魚》，90x90cm，紙本彩墨，2007年

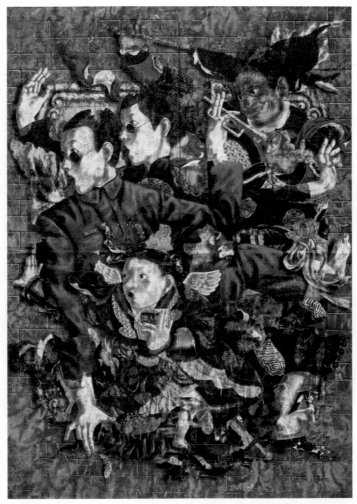

呂鵬，《眾人成仙-2》，180×130cm，紙本彩墨，2007年

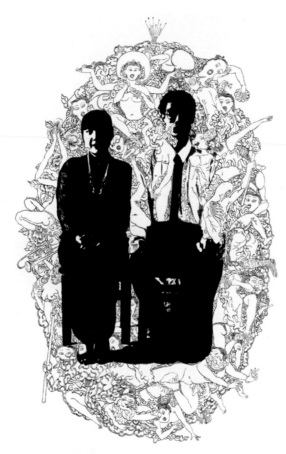

呂鵬，《愛人同志》，尺寸為A4複寫紙，白描

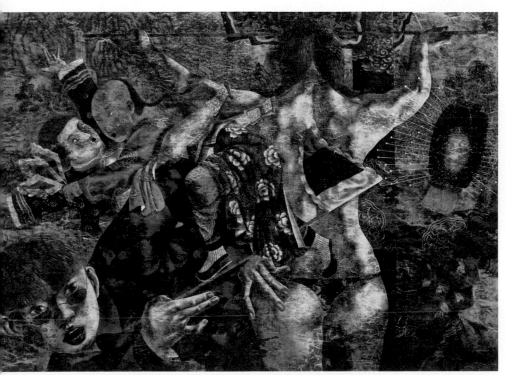

呂鵬，《無題》，72×104cm，紙本彩墨，2010年

29
展覽期間

　　展覽期間的開館／閉館時間管理：應有人員陪同導覽，並需要特別注意作品的保全措施。

【案例參考】展場巡視明細清單

位置	項目	檢查事項
外牆	海報	張貼是否完整、整潔
入口	門禁	來賓簽到／媒體接待
		導覽圖冊／導覽器材
展區	作品	數量清點
		完好性檢查
		安放位置檢查
		作品說明牌檢查
	燈光	開啟：所有頂燈都打開 明暗度： 位置調整：畫作投射燈水準對準畫作
	地面	地板乾淨無灰漬 堆放物排除
	保安	人員到位／巡視
洗手間	清潔	清潔簽到簿／整潔性／衛生用品
聯誼區	清潔音響	座椅：歸置、整潔 地面：乾淨無灰漬 音樂：音樂聲音適中

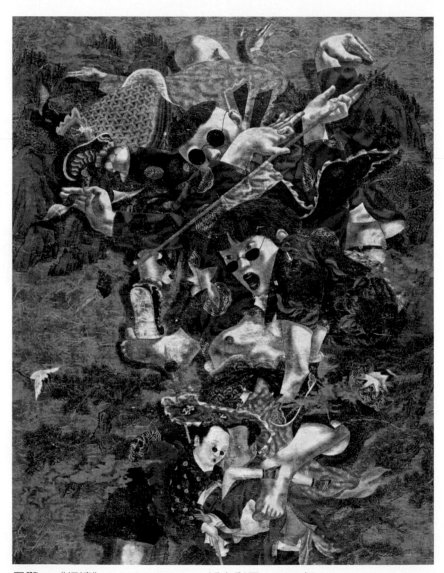

呂鵬，《幻境》，132×103cm，紙本彩墨，2008年

── 30 ──
撤　展

撤展的最高原則是：將作品安全地交還藝術家。這其中涉及時間與效率的問題。

當年《進行時‧女性》藝術展的撤展分兩塊：北京集中一天，歡迎藝術家自行來拉回作品；有難處者，由主辦單位約定時間送回。至於外地參展作品，則統一請專業快遞公司運送。

《進行時‧女性》藝術邀請展撤展通知：（時間：7月22日）

1.北京地區藝術家請統一於7月22日前來取回參展作品。

2.撤展作業時間：7月22日上午10點至下午5點。

3.外地人員寄送。

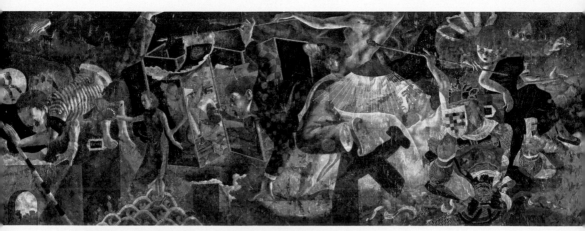

呂鵬，《空城時代》，72×217cm，紙本彩墨，2010年

呂鵬在工作室

呂鵬藝術活動簡歷

1967年　　　生於北京

1987-1991　　北京師範學院（現首都師範大學）美術系中國畫專業

1991　　　　獲文學學士學位

1991-　　　　任教於北京教育學院

2007　　　　獲中央美術學院美術學博士學位

個人畫展

2011　　　　空城時代　對畫空間　北京

2010　　　　空城計（2）萬玉堂Plum Blossoms畫廊　香港

2009　　　　空城計（1）Le Feuvre畫廊　Paris

2008　　　　遊園驚夢（1）紅門畫廊　北京

2007　　　　逍遙遊（2）798 Avant畫廊　New York City

　　　　　　逍遙遊（1）萬玉堂Plum Blossoms畫廊　香港

2005　　　　聲色江湖（2）紅門畫廊　北京

　　　　　　聲色江湖（1）Chinese Contemporary畫廊　London

2004　　　　回憶　Qingping畫廊Boston

2002　　　　紅界　紅門畫廊　北京

2001	京城夜　Chinese Contemporary畫廊　London
	京城夜　紅門畫廊　北京
1999	穿牆而過　Chinese Contemporary畫廊　London
1997	邊緣　Chinese Contemporary畫廊　London
1994	呂鵬作品展　名築畫廊　北京

聯合展覽

2010　光州雙年展中日韓特展　光州美術館　光州
中澳當代藝術巡迴展　澳大利亞
台灣國際藝術博覽會　台灣
香港國際藝術博覽會　香港會展中心　香港
虛幻江湖　木蘭畫廊　新加坡
第二屆　學院・經典　中國美術院校工筆名家作品展
湖北美術館　湖北

2009　活墨生香　當代水墨邀請展　對畫空間　北京
中澳當代藝術巡迴展　北京　天津　廈門　上海　澳大利亞
建國60周年當代藝術成果展　北京金台藝術館
天工開物——新知識份子藝術家作品展　中國美術館
香港藝術博覽會　香港
虛幻江湖　木蘭畫廊　新加坡
微觀與精緻　中國美術館　北京
水一色　今日美術館　北京

2008　畫中有話　對畫藝術空間　北京
亞洲藝術　邁阿密藝術博覽會　Miami

東方想像2008亞洲國際藝術展特展　廣州　北京

紙本catherine schubert fine art gallery Bangkok

中國當代藝術30年　中國國家大劇院　北京

不同的目光——來自中國藝術家的作品　Line畫廊　Gwangju

五環下的聚合　阿特藝術中心　北京

Go Game奧林匹克藝術主題展　北京

奧林匹克之星　紅門畫廊　北京

SCOPE紐約當代藝術博覽會　New York City

中國當代藝術文獻展　牆美術館　北京

新年作品展Robischon畫廊　Denver

2007　紙上圖畫　美術文獻藝術中心　武漢

現在—藝術　邁阿密藝術博覽會　Miami

第一個十年　中國流行藝術Art ApaceVirginia Miller畫廊
Miami

亞洲當代藝術博覽會New York City

南北　中國當代工筆畫邀請展　杭州

自畫鏡　巨濟文化藝術會館　韓國

狂歡　東方想像作品展　九立方畫廊　北京

中國當代藝術收藏展　休士頓美術館　Houston

2007傑出亞洲藝術獎年展　傑出亞洲藝術基金會　香港

亞洲電影節中國當代藝術特展　Deauville　法國

2006　今日中國美術大展　中國美術館　北京

中國當代藝術文獻展　中華世紀壇藝術館　北京

中國製造——來自中國的青年藝術家　Opera　畫廊London

雷達之下　Robischon畫廊　Denver

保利秋季當代繪畫拍賣專場　北京

上海藝術博覽會青年藝術家推介展　上海

雷達　中國當代藝術收藏展　丹佛博物館　Denver

索斯比中國當代藝術專場拍賣　New York City

渡　當代水墨方式邀請展　天津美術學院美術館

夢想天堂　聖東方畫廊　上海、北京

前線（2）萬玉堂畫廊　香港

跡象未來——紅門畫廊15周年紀念展　紅門畫廊　北京

保利當代繪畫拍賣專場　北京

上海新水墨大展　多倫現代美術館　上海

東方想像　中國美術館　北京

當代視像　中華世紀壇藝術館　北京

2005　學院工筆肖像邀請展　今日美術館　北京

新一代　古根豪斯畫廊　New York

前線（1）萬玉堂畫廊　香港

Les Cent Fleurs Villa Tamaris藝術中心　法國

2004　全正面Kent Logan收藏展　丹佛美術館　Denver

北京中鴻信秋季中國當代油畫拍賣會

法國巴黎Drouot Montaigne藝術品拍賣會

微觀與精緻　中國工筆畫邀請展　國際藝苑美術館　北京

喧囂與空靈11+1中國藝術景畫廊　上海

微觀與精緻　中國工筆畫線描邀請展　首都師範大學美術
館　北京

2003	微觀與精緻　中國美術館　北京
	非常融合　國際藝苑美術館　北京
	第二屆全國中國畫展　星海國際會展中心　大連
	「五‧四」美術青年節　今日美術館　北京
2002	中鴻信春季藝術品中國油畫拍賣會　北京
	中國當代繪畫展　Piltzer畫廊Paris
	Zurich藝術博覽會　Zurich
	芝加哥藝術博覽會　Chicago
	中國當代藝術夏季展　Chinese Contemporary　畫廊London
2001	中國神話　易典畫廊　上海
	中國當代工筆畫大展　中國美術館　北京
	未來的跡象　紅門畫廊　北京
	FIAC Paris
	科隆藝術博覽會　Cologne
	穿過此時　Silapakom藝術中心　Bangkok
2000	弦外之音Mosman畫廊Sydney
1999-2000	透明不透明──歐洲巡迴展ACAVA Paris
1999	China 46──中國當代藝術作品展（2）藝術無國界藝術中心　Melbourne
	China 46──中國當代藝術作品展（1）霍克藝術會館　上海
1998	5000+10──中國當代藝術作品展　Bilbao
	黑與白　Chinese Contemporary畫廊　London
	「風塵三閒」的歷險（4）　Lamont畫廊　Boston
1998	弦外之音　麗都明珠畫廊　北京

1997	生活在邊緣　麗都明珠畫廊　北京
	中國當代藝術家畫展　Chinese Contemporary畫廊　London
	「風塵三閒」的歷險（3）Avrvada Center
1995	生活在邊緣「風塵三閒」（2）國際藝苑美術館　北京
	中國水墨小品展　Soobin畫廊
1994	「風塵三閒」（1）當代美術館　北京
1993	「風塵三閒」初試劍　塔園公寓　北京
	「風塵三閒」藝術小組成立
1992	北京九十年代中國畫展　中國歷史博物館　北京
1991	北京青年畫家作品展　中央美術學院陳列館　北京
	北京當代水墨畫青年展　當代美術館　北京

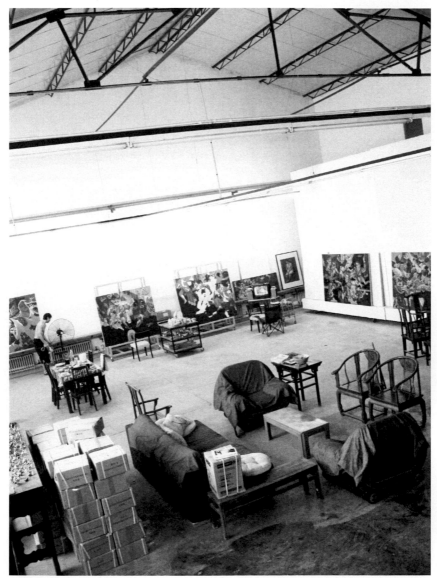

呂鵬的工作室一角

附錄一：逍遙時空——談呂鵬的作品

／張朝暉

　　逍遙在中國傳統文化中是一種自由自在，無拘無束的精神狀態。來源於莊子的經典名篇《逍遙遊》，文中用兩種巨大的神鳥「鯤」和「鵬」水擊三千，縱橫幾萬里做比喻，來形容思維的和想像的無限性和開放性。這樣的精神狀態是許多中國知識份子所追求的理想境界。這樣的精神也一直是藝術家呂鵬在過去十多年的藝術創作中所力圖表現和追求的。

　　從早期的「風塵三閒」，「穿牆而過」，以及後來的「聲色江湖」以及最近的「逍遙遊」，自由自在而又任意東西的精神狀態一直貫穿在他的作品中。各種各樣的圖像和景物都被他信手拈來，鋪陳成一道道撲朔迷離的社會學景觀和文化心理學圖景。當然這些景觀和圖景都反映了他三十多年成長的心路歷程。例如「風塵三閒」所反映的孩童時代對中國傳統武俠小說的迷戀，「穿牆而過」所表達的青年時期對自由的嚮往和對束縛與羈絆的叛逆心理，「聲色江湖」傳達的是人們理想破滅後對慾望滿足的強烈追求，而最近的「逍遙遊」系列則反映了藝術家在不惑之年對於文化與生命價值的沉思。這樣的幾個清晰發展階段，也與六十年代出生的中國人的精神發展史相吻合。

　　呂鵬對中國傳統繪畫下了很大的工夫進行了學習，研究和整理。尤其是傳統工筆畫的線描，設色和構圖。他曾經畫了大量的傳統線描雙鉤的圖譜，掌握了傳統繪畫的造型特徵和審美品位，這使他在後來

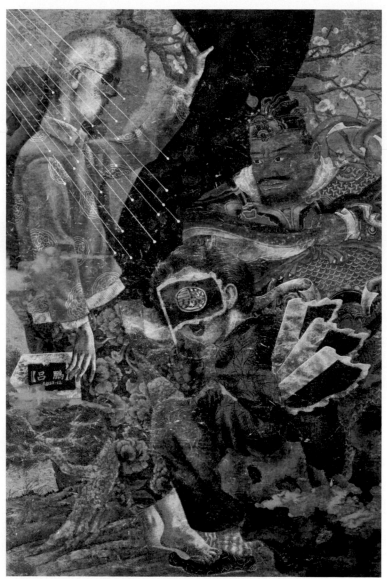

呂鵬，《三友圖》，76×52cm，紙本彩墨

的藝術創作中，對於傳統圖樣的挪用顯得十分得心應手。與一般的畫家不同的是，他對西藏唐卡繪畫也十分感興趣，唐卡藝術也大量使用線造型，但線的使用不同於中原漢族的工筆畫的趣味性，而強調工藝性和繪畫者對宗教的虔誠心態與時間和體力的巨大投入。這些因素都被呂鵬吸收到自己的藝術創作中。因此，他的作品，無論是在紙上水墨，還是布上丙稀和油畫顏料，他的作品顯示出技術的豐富內涵和積累性的難度，也就是說，他作品的繪畫性技術和工藝是獨特的，不可替代的。他說，「我把畫畫當成是修煉的過程，不同於那些天才藝術家，他們靠的是奇思妙想和神來之筆。」的確，雖然呂鵬也像許多中國藝術家那樣使用了中國符號，但他對文化符號的挪用不是單一和類型化的，而是在找一個自己的方法。用這樣的方法，他可以清晰而準確地表達自己對當代社會的感受與認知。

　　成長在北京這樣一個歷史淵遠流長，文化底蘊深厚的城市，同時又是在過去二十多年中迫切地向國際化都市飛奔的城市。呂鵬的成長歷程自然受到傳統的薰染和陶冶。尤其是最近三十年來的巨大社會變遷，引起人們對文化傳統價值和中國文化認同的反反覆覆的爭論。但事實上，呂鵬就是生活在這樣的生活環境中，不能不有所感受和察覺。事實上，在過去的三四十年中，北京成為中國的各種社會矛盾問題的彙集地和世界注意力的焦點。由於傳統和體制的原因，北京集中了中西方文化衝突，體現了現代文明與傳統文化的較量，也彙集了中國積累的各種社會問題和矛盾，因此在北京長大的藝術家一方面對中國傳統文化有著深刻的體驗，另一方面對政治生活有著細膩而準確的感受。這在呂鵬的藝術創作明顯地體現出來。

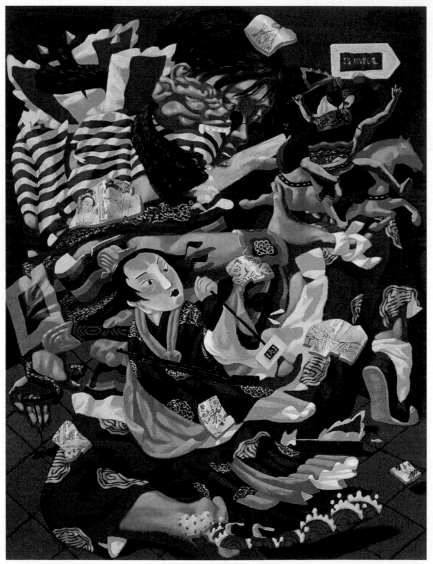

呂鵬，《瓷片》，85×65cm，布面丙烯，2005年

栗憲庭先生在評論呂鵬繪畫作品是曾經談到「文化碎片」的概念，他說「呂鵬頭腦中的傳統戲曲，武俠小說，電子遊戲，好萊塢式動作電影的影響成為他作品的主線，把當今文化的混亂狀態，編織成一個個有幽默，滑稽，暴力感覺的文化武俠畫」栗先生的評論無疑是敏感而準確的，但還沒有涉及到在這些大量文化碎片的堆積的背後，藝術家所要表達的潛台詞。

　　顯然，藝術家不是毫無選擇地在畫面上堆積似乎沒有任何關聯的文化碎片，而且這些代表「文化碎片」的視覺符號也與我們的當代社會，政治與文化生活密切相關，並在很大程度上，構成今日視覺文化的主要內容。例如，畫面上每每出現的臉譜化京劇人物，是被政治話語利用的傳統文化符號；在國家政治生活中國，以京劇為代表的傳統文化符號往往被作為抵抗西方文化滲透的工具。穿綠色或紅色服裝的男青年和裸露身體的女性也是呂鵬的畫面上的主要角色之一。這種綠色是文革時期軍人和紅衛兵制服的標準顏色，紅與綠的對比，容易讓人聯想到震撼全世界的文革高潮時期，穿綠軍裝戴紅袖巾的毛澤東出現在天安門城樓上，也影射了社會主義中國軍人治國的社會現實，雖然服裝式樣有時是傳統的。肉體散發著慾望氣息的半裸的女性也是畫面上的核心人物之一，她往往呈現出驚訝的神情或癲狂的情緒狀態，她被親暱著，被愛撫著，自我沉醉著，似乎抗拒著強暴，但又驚恐地期待和沉溺於高潮體驗。在藝術家眼中，她是部分當代中國女性的心理寫照。在當代社會生活的焦慮和傳統文化意識的束縛的雙重制約下，中國女性難以找到安身立命的穩健心態和遮蔽風雨的屋簷下的小巢。自尊自愛成為部分女性渴望而不可及的奢侈品。

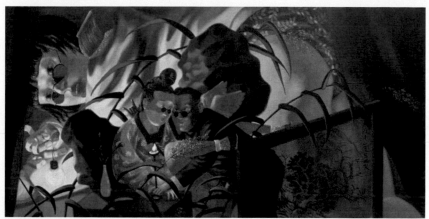

呂鵬，《探》，40×80cm，布面丙烯，2011年

與前期「聲色江湖」系列不同的是，在《逍遙遊》展覽上的作品畫面上都有傳統中國的山水畫圖象，其間高山聳立，雲靄迷朦，飛泉直下，水波蕩漾，一派古老的東方神秘而傳奇的景象。這些夢幻景象被藝術家畫成灰色的背景，猶如油漆一樣的質感，似乎將傳統的內蘊稀釋掉了，但仍然保存著古老的樣式。這種處理在中國現實生活中可以隨處可見，例如城市街心花園中山水盆景樣的雕塑，北京公共建築的傳統建築符號大屋頂等。對於傳統文化符號價廉的使用表現出對自己文化傳統的不自信。藝術家對於這樣總體的社會文化氛圍是無可奈何的，但知識份子的文化良知會促使他揭示這種態度的荒誕與委瑣。

　　畫面上還經常出現的符號包括奔馬、飛鶴、旌旗、鎧甲、地圖、古書籍文字等。這些視覺符號作為附件和飛舞扭動的人物交織在一起，構成混亂的，糾纏的，如同被龍捲風吹散到半空中的一堆古老的家什。這顯然是一個鮮明的視覺隱喻，一方面，一個多世紀以來，腐朽沒落的中國封建專制社會面臨西方文明社會和全球化的不斷衝擊，顯示出文化的沒落和失重感，另一方面，人們在喪失了自己的文化根基，但又與當代文化認同無緣，所以畫面是攪動不安的，人物充滿驚詫甚至惶恐，各種物象和符號都糾纏在一起，難解難分，理不出頭緒。這個時候，許多人不甘沉淪和頹廢，更不願同流合污，要麼移民海外，要麼皈依宗教，也有人用莊子的逍遙哲學來靜觀當代中國的風雲聚匯，潮起潮落的社會學景象。藝術家呂鵬顯然屬於後者，他以旁觀者的身份和逍遙者的自在心態來記錄這個時代的社會風景和文化心理學圖像。

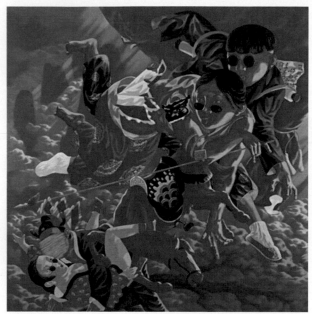

呂鵬，《初晴》，130×130cm，布面丙烯，2007年

呂鵬從很多方面都不像人們腦海中的藝術家，他做事嚴謹，有條不紊，態度輕鬆，待人平易隨和，他給人感覺更像是一個教師或者醫生。他不僅是一個優秀的畫家，也是一個十分真實的人；但在道義責任面前，呂鵬如何也逍遙不起來。

　　　　　　　（張朝暉：著名藝術評論家，北京朝藝堂總監）

附錄二：呂鵬——碎片

　　「鑒於我們現在沒有一個完整的文化系統作為參照物，文化似乎只能處於一種紛亂狀態，」中國當代最傑出的藝術評論家之一栗憲庭在他的一篇關於呂鵬的短評中如是說。在今日中國發生著的巨大變革當中，給栗憲庭所描述的「紛亂」做一個美學的定義是艱難的。像所有身處後工業和後現代社會中的藝術家一樣，中國畫家也同樣能夠做出選擇：他們可以為保持傳統審美價值而奮鬥（通常是徒勞的）；不然他們也可以致力於一種單純紀錄的方式，而並不對這個物質和文化大雜拌的世界做出任何評判，這其實也是現今這個世界大家都習以為常的一種態度。也許有人會說呂鵬的作品，像其他中國藝術家一樣，表達了一種精神上的災難，這種強調，無疑假定了一種空虛的存在，而且不幸的是，這種空虛事實上已經被物質世界的荒誕性所填滿。這當然已是一種老生常談，但卻佔據支配地位，因為他們是適時和精準的。呂鵬觀望他眼前的世界，發現這個世界是超現實的，於是他呈現給我們許多年輕人虛幻的映射，在海洋般的傳統風景中，他們身著現代服飾，隨波逐流。他的大部分形象都戴著墨鏡，彷彿想透過黑暗看清事物。

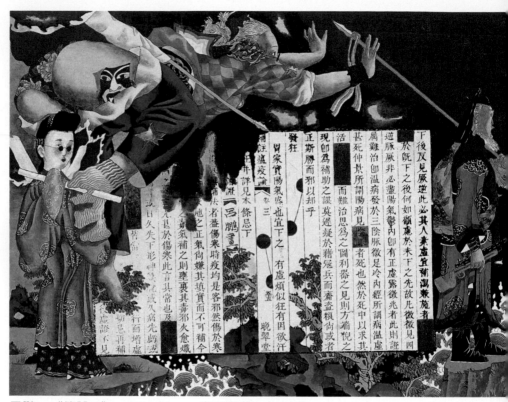

呂鵬，《傳說-1》，34×44cm，布面丙烯，2005年

無論呂鵬的作品多麼富有象徵意義，飄浮向宇宙，伴隨著小小不言的神話人物的靜態年輕人使我們感覺到一種不安的意識，同樣產生了一種文學意義上的象徵性。沒有任何一種社會結構能夠支撐他們，彷彿他們身處一種真正意義上的汪洋中。呂鵬恐怕也並不對他的人物組合與冷幽默的現實關聯發出任何質疑，因為他的人物表情對空虛是冷漠的。像無數西方人一樣，他們在被自身歷史所囚禁的同時，又通過不間斷的消費來緩解對感官享受和輕率的富裕的追求所帶領的焦慮。

　　呂鵬所追求要表達的一種意識，既他發現，藝術是無法對環繞我們的物質的大漩渦做出全面的判斷的。在傳統被後現代生活的無趣所替代的氛圍中，人們很難保持心理的正常康健，人與人的關係變得短期而無意義，因為無人能長時間相處以培養出彼此的信任。色情的歡愉替代了持久的吸引；性成為了終極目標。這種論調雖然並不新鮮和尖銳，但它還是指出，我們的感官已經開始統治我們。然而，無論呂鵬筆下的中國年輕人感覺多麼膩足，被紅燈和暗影映照，他們依然表現出了一種與伴隨他們身旁截然不同的神話人物之間的脫節。呂鵬讓他的形象隨機飄蕩，以期找到一種連接的感覺，但背景一再逃離在畫面中悠遊的人物，似乎他們之間從未存在過關聯。他們深陷其中的處境也從未演變為悲劇，疏離這個詞相對於他們臉上虛無的瞠目而言應該算是美好的詞彙了。的確，心理的掙扎遠遠慘烈於政治的掙扎，個人對自由的追求在社會千人一面的單調中閃現出可怖的表情。然而，微小的希望還是存在的，呂鵬的畫面中通常會出現中國傳統形象仙鶴，或天堂般美麗的風景，或神話中的仙人。這些形象提供了一種雖被消滅，但尚未完全迷失的可能的選擇，無論中國傳統文化已經多麼精疲力竭了。

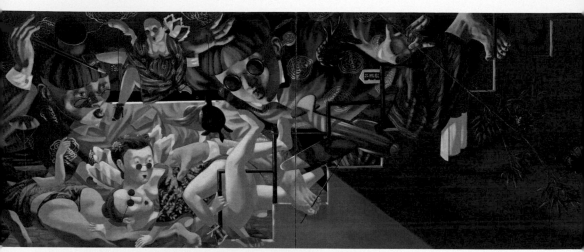

呂鵬，《蝶》，65×170cm，布面丙烯，2009年

如若沒有畫面中遊戲的成份和出色的技巧，呂鵬這種對新中國生活中傳統與現實的衝突的追問無疑會令人感到窒息的。他近期的丙烯作品表現出其對這種材質全面的掌握能力，他能夠用飛翔的年輕人群像來構成整個畫面的形象。在其中一張新近的作品中，眾仙人穿越一片灰色的海洋，形象如此巨大，很難分辨首尾，這些想像中的人物成為混沌狀態的代言人，他們的姿態和動機全然模稜兩可曖昧不清。事實如此，呂鵬無法提供一個可替代的世界，因為若那樣的話，那些形象必然是不可信的。因此，呂鵬呈現給我們世界的原貌，哪怕是它正在受到無目的性和同化的困擾。雖然對星巴克和必勝客特許經營同化全球的狀態表現出甘之如飴的欣賞態度必然令人感到荒謬，但呂鵬還是對將過去和現實合成這種意識表現出某種癡迷。歷史記載的惡魔與京劇人物相混雜，社會進程中不可避免的混亂吞噬了藝術家本人。

　　在時代的鴻溝間架起溝通的橋樑的可能性幾乎是不存在的，任何這種企圖恐怕都會被視為感情用事。然而，問題是，為了實現我們渴望的文化和社會的融合並儘量避免分裂，我們到底能夠做些什麼呢？我們在呂鵬作品中看到的那種現實，無法被視為一種折衷主義；恰恰相反，往昔的事物保持原態，以致於我們看到的畫面效果彷彿是一個巨大的漩渦或龍捲風：人物視線所及的一切都被推轉得旋轉不已。這種壓倒一切的無序，不僅對中國人，同時也對全世界的人們提出了某種禁告。這是我們想到，資本主義相對於中國文化而言，還是較新的觀念，但在許多大陸藝術家的作品中已經顯露出精神崩潰的跡象。這種狀況對美國人而言已經習以為常並安之若素了，但對像呂鵬這樣的畫家而言，依然富有進攻性，因為人們的記憶中還保留著許多不一樣的東西。正如胡同被摧毀了，旨在讓位於高聳入雲的塔樓，古老文化

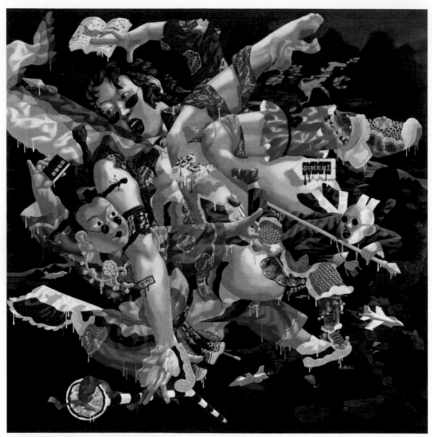

呂鵬，《飄》，200×200cm，布面丙烯，2005年

的記憶喪失了，旨在讓位於國際化的生活，而推動這一切的能源來自物質主義和消費慾念。

　　也許有人辯駁說，呂鵬的想像侷限於一個時間的框架中，一個強調現實而非歷史的展示窗中。然而，這種強調是不無代價的。為了表現現實生活，呂鵬不得不將這些傳統加以變化，主要表現在肉慾和無根性上。不過他的作品主旨表現的其實是一種尊嚴的喪失，甚至那些傳統人物的加入也沒能將其改善。不幸的是，畫家是無能為力的——呂鵬無法返回傳統繪畫，無論其對他的吸引力有多大，他的表現主義形象只能保持粗魯的外貌。畫家在企圖把顯而易見的東西轉換為超然物外的內涵時——這就是他畫那些仙人的動機——慾望卻扮演了一個重要的角色。結果從本質上來說，他們變得不可捉摸，在現代生活的慾求中淪陷。藝術無法將今日中國的現實生活變形，但卻可以對決心將過去在腦後的一種改變著我們的生活的文化表達某種隱喻。剪娃娃頭和戴列農的太陽鏡的那個形象看起來像是藝術家本人，除了置身於包圍著他的無序環境之外，他並沒有做出任何特殊的舉動。

　　在幾幅作品中，呂鵬讓代表他的那個形象擺出了功夫的姿勢，似乎這種訓練能夠成為其保持對中國傳統文化的專注力的試金石。然而這種訓練卻彷彿建立在哲學意義上的混亂之上——因為任什麼都無法阻止呂鵬作品中那些年輕主角的腳步，他們逕自向宇宙的深處飛翔而去。如果說一而再再而三的出現在呂鵬作品中的自由落體是對不確定性和不安的一種隱喻的話，觀看者也只能低聲抱怨說他的概念性過強。我的感覺是，呂鵬的這種奢侈是有意為之的，因為其實他們過多的出現也並不能在不同時代，包括不同文化價值和民眾之間，形成一種真正的合併或連接。在呂鵬的作品中很難找到歷史的連貫性，這於

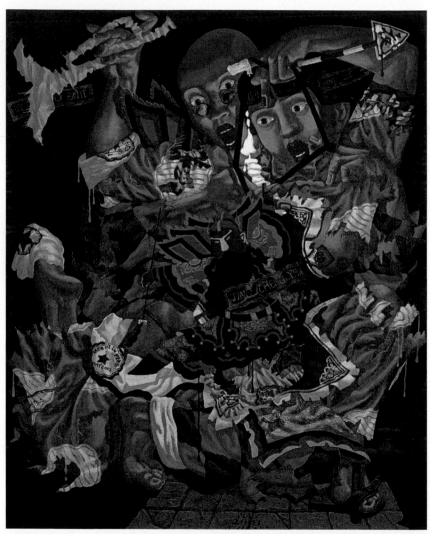

呂鵬，《京城夜-2》，85×65cm，布面丙烯，2002年

是提醒我們，無論在中國人還是世界其他地方的人的天性中存在的與生俱來的疏離性。我們所有的文化訴求都無法打敗強大的資本主義浪潮，呂鵬以含蓄的方式表達出他的看法，他認為這種浪潮是無休無止的。即便藝術的優勢也是值得懷疑的，從長遠角度看，藝術無法改變作者或觀眾的境遇。當然，這些作品也不能被視為絕對悲觀的，因為藝術行為本身就具有實現慾望的經濟意義。

通過遊戲尋找共通點是呂鵬作品的一個關鍵。藝術家屬於他的作品，但他無法履行作品的影響，這點我們現在都很清楚是問題所在。無人能夠為呂鵬作品中的狡獪和空虛負責。事實上，呂鵬的技術從某種方面說擔負起了承擔那些無人能控制的力量的責任。呂鵬作品中的人群彷彿是一個夢境，然而，在他豐富描繪的那樣的境況中，那個夢是否可能實現，是值得懷疑的。混亂雖然無法超越，但他們也並非對迫在眉睫的行動無動於衷。藝術於是變得既大於又小於其要表現的主題，將筆下描繪的宇宙轉化為對社會現實的評判。像與他同時代的許多藝術家一樣，呂鵬用比喻的手法觀察中國前所未有的與西方產生如此多共通的現實。這種預先的假定於是產生了一份東西方共同的責任，既，抵制全球一體化，因為它必將摧毀傳統文化，無論是亞洲的還是西方的。

很難說呂鵬是否表現出了某種對過去追往的意識，他似乎更樂於表現給大家現實的腐朽和未來恐怖的可能。無論現實生活多麼不穩定，但卻肯定是非常有趣的。這一特性有賴於呂鵬在作品中孜孜不倦的努力而得以體現，他有意讓人群體現出一種對生活失去掌控的狀態。通過評判呂鵬的內省和通過以往對呂鵬作品中沒有穩定文化結構的體驗，我們的心理防線會被物質浪潮徹底擊破，其結果不僅不會導

致，更有可能避免人生的無意義感的發生。無論如何，也許正是由於
呂鵬駕馭寓言的技巧和能力，他的作品的意義超越了單純的悲觀主義
論述。呂鵬表現了過多的訓練，其宗旨不過是為了紀錄自我異化和社
會失範的不同階段。他的努力杜絕了對他作品的誤讀。他的人物繁
忙而豐富，充滿活力，文化氛圍包圍著它的敵手，哪怕無法將他們轉
變。其結果是，在已變得混亂不堪的世界中，一些進步還是產生了。
呂鵬的作品告訴我們，身為中國人，也就是身為世界人，時常被疏離
所困擾。如果他的作品無法挽回過往的時光，那也並非他的過錯──
同樣的狀態也困擾著他──其實是困擾著我們所有人──那力量太
強大，無法改變。他的作品清晰地表明，他也像我們所有人一樣在掙
扎，試圖在困惑中保持清醒。

（Jonathan Goodman：美國當代藝術評論家，
長期關注中國當代藝術，現居紐約。）

附錄三：穿牆而過的迷思──呂鵬藝術圖像拼圖

/陳義豐

我在長城的牆下。

見證一場穿梭時空的傳說。

雖然「穿越長城」的本領，超級魔術大師科波菲爾老早已經當眾成功演出；但現在不止要穿越長城，還要穿越時空的將古今人物彙集在一塊，這不僅是項創舉，簡直是匪夷所思。

被邀請來的人很多，據說都是各界特立獨行的人物；大夥聚在一起也不喧鬧，因為「談話會」邀請卡上寫明：與千古風流人物話家常，請先多看少說，共同見證歷史的傳奇。

時間是傍晚，地點是平遙縣的甕城牆下。

深秋的午後，涼意襲人，天色暗的很快，為這場穿牆而出的會面，平添幾分神奇。

每位到場的嘉賓個個充滿期待：根據事前的狀況說明，不管是稗官野史，戲曲角色還是歷史名角，古往今來，只要曾經引領潮流，造成時

勢，成就傳奇的過往人物，今晚均有機會，穿牆而出，同時與大夥見面。

牆，自來就是一道屏障，一種阻隔。在中國文學意象上，往往代表傳統禮教的藩籬，是一項約束，一則必須嚴加遵守的典範。
今天這場超越時空的見面會，選在中國最著名的古城牆……長城牆腳下舉行，意義非凡。

我不禁神遊：那千里走單騎的關雲長，過五關斬六將，何等義薄雲天、神威蓋世。
一轉念，牡丹亭下「為情還魂」的杜麗娘，遊園驚夢，大膽示愛，譜成一段千古奇情。
當然金瓶梅中的幾位要角，今晚如能現身和當今女性主義者聊聊，一定相當有趣。
一會兒腦海裡又浮現歷史上的暴君秦始皇好像欲言又止；時間急轉而下，五四運動健將們個個雄姿英發，……呵！古今人物歡聚一堂，在歷史的洪流裡，這樣的境遇，一世難得親逢一回。

那一夜相見歡，說不盡，道不完，直至破曉時分，灰飛湮滅，彷彿夢境一場。

那一夜已經無法再現，因為在那不久的新華網上有一則新聞報導：

　　　　17日下午2點30分左右，平遙古城南門甕城外側東部一段東西

長17.3米、厚3米（總厚度5米）、高10米的城牆突然坍塌，上
千塊青磚落地，據悉這是古城被評為世界文化遺產後第一次出
現的大面積坍塌。

那一夜也沒有人能說分明；直到最近我從呂鵬的作品裡，隱約找回那
段傳奇的場景：
呂鵬，中國當代「東方想像」代表藝術家之一，喜歡運用牆為背景，
將古今人物、圖像一起並列；超越時空，象徵意味濃厚。
穿牆而過，並不是要彰顯「今是昨非」，也無意「以古非今」，只是
在穿越既定的教條成見之後，重新褒貶人物、審視價值，引人更多的
想像與省思。

呂鵬，用藝術描繪了穿越時空古今人物大會合的拼圖，見證一段意象
雜陳的當代傳奇。

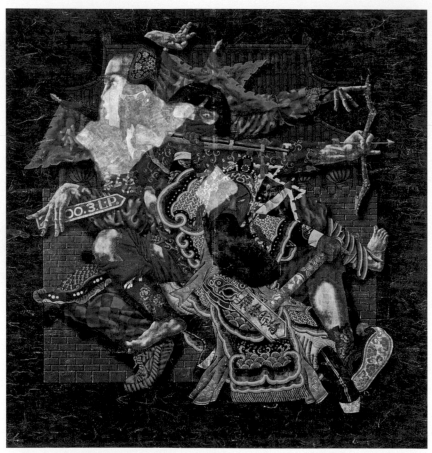

呂鵬，《穿牆而過-7》，132×132cm，紙本彩墨，1999年

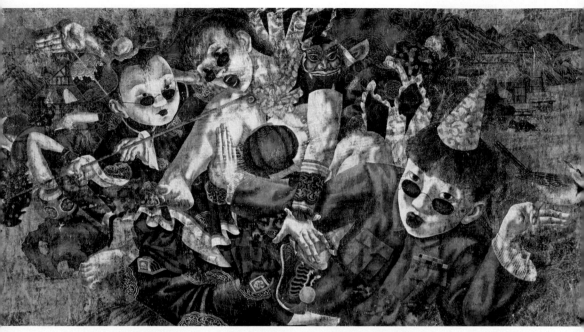

呂鵬，《遊園驚夢-4》，104×200cm，紙本彩墨，2008年

呂鵬，《我的城》，40×80cm，布面丙烯，2011年

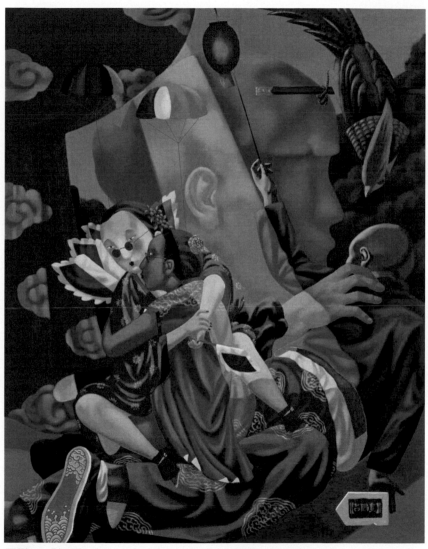

呂鵬，《無題-2》，100×80cm，布面丙烯，2008年

卷末語

館長的話——

　　館長，英文為「curator」，與策展人同義。

　　接下了「馬奈草地」美術館的館長這份職務後，一直在思考：

　　「怎樣帶領一座與眾不同的美術館？」

館外如茵的草地

我知道：

除了貫徹原來美術館典藏／研究／展示／教育⋯⋯的傳統功能之外，

還能夠強化溝通／學習／休閒／娛樂⋯⋯這些當代機能。

理想中的這座美術館，

主要提供「美好時光」、「幸福滋味」、還有多元化的「藝術生活」。

熱情迎賓的東大堂

希望將

馬奈草地美術館，

成為

藝術生活的「推手」，

美好生活的「典範」。

雕刻時光的藝術空間

我有個使命：

讓馬奈草地美術館充分展現

21世紀「美好年代」的當代風景。

讓「馬奈草地」，

成為一座體驗「藝術生活」的美術館。

靜雅的咖啡座

會員獨享的圖書館

　　德國著名哲學家「加達默爾」（Gadamer, Hans-Georg）曾說：
「現代藝術是一種遊戲之謎，是一種謎一般的遊戲。」

　　期盼
　　每一位到訪「馬奈草地」，
　　都能樂在其中、渾然忘我。

<div align="right">

馬奈草地美術館　館長

陳義豐

</div>

展示夜魅力的中庭

新鋭藝術15　PH0167

新鋭文創
INDEPENDENT & UNIQUE

藝術策展人手記
——呂鵬的東方想像

作　　者	陳義豐
責任編輯	劉　璞
圖文排版	賴英珍
封面設計	王嵩賀

出版策劃	新鋭文創
發 行 人	宋政坤
法律顧問	毛國樑　律師
製作發行	秀威資訊科技股份有限公司
	114 台北市內湖區瑞光路76巷65號1樓
	電話：+886-2-2796-3638　傳真：+886-2-2796-1377
	服務信箱：service@showwe.com.tw
	http://www.showwe.com.tw
郵政劃撥	19563868　戶名：秀威資訊科技股份有限公司
展售門市	國家書店【松江門市】
	104 台北市中山區松江路209號1樓
	電話：+886-2-2518-0207　傳真：+886-2-2518-0778
網路訂購	秀威網路書店：http://www.bodbooks.com.tw
	國家網路書店：http://www.govbooks.com.tw

出版日期	2015年5月　BOD一版
定　　價	500元

國家圖書館出版品預行編目

藝術策展人手記：呂鵬的東方想像 / 陳義豐著. -- 一版.
-- 台北市：新銳文創, 2015.05
 面；　公分. -- (新銳藝術；15)
BOD版
ISBN 978-986-5716-59-2 (平裝)

1. 藝術行政　2. 藝術展覽

901.6 104004917

讀者回函卡

感謝您購買本書，為提升服務品質，請填妥以下資料，將讀者回函卡直接寄回或傳真本公司，收到您的寶貴意見後，我們會收藏記錄及檢討，謝謝！
如您需要了解本公司最新出版書目、購書優惠或企劃活動，歡迎您上網查詢或下載相關資料：http:// www.showwe.com.tw

您購買的書名：_____

出生日期：_____年_____月_____日

學歷：□高中 (含) 以下　　　□大專　　　□研究所 (含) 以上

職業：□製造業　□金融業　□資訊業　□軍警　□傳播業　□自由業
　　　□服務業　□公務員　□教職　　□學生　□家管　　□其它_____

購書地點：□網路書店　□實體書店　□書展　□郵購　□贈閱　□其他

您從何得知本書的消息？

　　□網路書店　□實體書店　□網路搜尋　□電子報　□書訊　□雜誌
　　□傳播媒體　□親友推薦　□網站推薦　□部落格　□其他_____

您對本書的評價：(請填代號　1.非常滿意　2.滿意　3.尚可　4.再改進)

　　封面設計____　版面編排____　內容____　文／譯筆____　價格____

讀完書後您覺得：

　　□很有收穫　□有收穫　□收穫不多　□沒收穫

對我們的建議：_____

11466
台北市內湖區瑞光路 76 巷 65 號 1 樓

秀威資訊科技股份有限公司　　　收

BOD 數位出版事業部

⋯⋯⋯⋯⋯⋯⋯⋯⋯⋯⋯⋯⋯⋯⋯⋯⋯⋯⋯⋯⋯⋯⋯⋯⋯⋯⋯⋯⋯⋯⋯⋯⋯⋯

（請沿線對折寄回，謝謝！）

姓　　名：＿＿＿＿＿＿＿＿＿　年齡：＿＿＿＿　性別：□女　□男

郵遞區號：□□□□□

地　　址：＿＿＿＿＿＿＿＿＿＿＿＿＿＿＿＿＿＿＿＿＿＿＿

聯絡電話：(日) ＿＿＿＿＿＿＿＿＿＿＿　(夜) ＿＿＿＿＿＿＿＿＿＿＿

E-mail：＿＿＿＿＿＿＿＿＿＿＿＿＿＿＿＿＿＿＿＿＿